이끼는
쌓일수록
푸르다

이끼는 쌓일수록 푸르다

초판 1쇄 인쇄 _ 2022년 5월 10일
초판 1쇄 발행 _ 2022년 5월 15일

지은이 _ 이상찬

펴낸곳 _ 바이북스
펴낸이 _ 윤옥초
책임 편집 _ 김태윤
책임 디자인 _ 이민영

ISBN _ 979-11-5877-298-7 03650

등록 _ 2005. 7. 12 | 제 313-2005-000148호

서울시 영등포구 선유로49길 23 아이에스비즈타워2차 1005호
편집 02)333-0812 | 마케팅 02)333-9918 | 팩스 02)333-9960
이메일 bybooks85@gmail.com
블로그 https://blog.naver.com/bybooks85

책값은 뒤표지에 있습니다.
책으로 아름다운 세상을 만듭니다. — 바이북스

미래를 함께 꿈꿀 작가님의 참신한 아이디어나 원고를 기다립니다.
이메일로 접수한 원고는 검토 후 연락드리겠습니다.

이상찬의
그림이 있는 문화 칼럼

이끼는
쌓일수록
푸르다

글 그림

이상찬

바이북스
ByBooks

근원-자연회귀1321 | 65.1×53cm | 장지+수정말+혼합재료 | 2013

글과 그림의 조화로운 만남

- 이상찬의《이끼는 쌓일수록 푸르다》에 붙여

김종회 문학평론가, 전 경희대 교수

이상찬은 한국화가로서는 매우 독특한 존재다. 단순히 한국적인 풍광과 정서를 표현하는 것이 아니라, 한국인의 감각에 연접해 있는 색상을 전통적이면서도 철학적으로 해석해 보이기에 그렇다. 그의 화폭에는 우주만물, 삼라만상의 생성과 소멸 그리고 인간의 존재론적 근원에 대한 질문이 넘치고 있다. 필자가 과문한 탓인지는 모르나, 우리의 민족적 전통과 그 모티브를 이렇게 현대적인 조형으로 재생산한 전례를 찾기는 어렵다. 그의 그림이 화려하면서도 진중한 색채를 자랑하는 까닭은 전통문화의 갈피 갈피에 숨어 있는 강렬한 원색을 적출했기 때문이다. 그러기에 그의 세계는 구상과 추상 모두를 끌어안고 있으면서, 어느 한쪽에 일방적으로 매여 있지 않다.

이상찬이 한국화의 전통을 매우 독특한 방식으로 발현하는 바탕에는, 숙련된 기교가 아니라 대상을 재해석하는 철학이 숨어 있다. 곧 동양학의 핵심 중 하나라 할 수 있는 성리학의 이기설理氣說을 탐색하여 이를 작품의 기저에 두고 있다는 말이다. 그런가 하면 한정된 화폭을 넘나드는 호쾌한 색감은 음양오행 사상에서 출발했다는 중론이다. 한 사람의 예술가가 이와 같은 근본주의적 태세를 갖추었다는 사실은 놀랍고도 행복한 일이다. 그 예술의 창의성이 자연스럽게 작품의 표면으로 배어 나오는 까닭에서다. 어린 시절부터 한학과 유학을 학습한 전력도 그러하거니와, 미상불 이상찬은 자신의 예술 역정에서 이를 위해 부단한 각고의 노력을 경주했을 것이다.

그는 이렇게 말했다. "한국화의 전통은 수묵화만 있는 것이 아니라 고구려로 거슬러 올라가면 채색화로 나타난다." 그가 미학의 정점을 천착하는 데 있어 시간과 공간의 한계를 인정하지 않았다는 뜻이다. 누가 있어 한국 현대 화가의 심중에 고구려 고분 벽화의 신비롭고 웅혼한 기개를 인도해 줄 수 있을 것인가. 바로 그 자신이다. 종교인이 신 앞에 단독자로 선다면, 예술인은 자신이 면대하는 미학적 가치 앞에 단독자로 선다. 이상찬이 나고야예술대학에서 채색화를 공부할 때다. 일본 화가들이 색을 덧칠해 중화시키는 방식을 따르지 않고 잡색이 섞이지 않은 오방정색을 사용한 것은, 자신의 신념이 지시하는 예술의 행로를 따라간 결과였다.

이렇게 한 걸음 한 걸음씩 자기의 성채를 구축해 온 이상찬의 예술

은, 확고한 정신주의를 근거로 내면에서부터 발화한 의식의 형상을 시각화했다. 그는 피카소의 언사를 빌려 "예술은 발전하는 것이 아니라 변화하는 것"이라고 말한다. 그의 '근원'이라는 제목이 서두에 붙은 그림들, 이기화물도理氣化物圖나 자연회귀自然回歸와 같은 부제들은 모두 없었던 것을 새로 만드는 것이 아니라 기존에 있던 것을 재해석한다는 의미를 강력하게 함축한다. 기실 미술에 대해 견식이 부족한 필자가 이렇게 길게 이상찬에 대해 말하는 이유는 따로 있다. 그의 글과 함께 선명한 이미지의 그림들이 내 가슴 밑바닥을 울리는 격한 감동! 바로 그것이었다.

여기서 이렇게 강조하여 언급하고 있는 한국화가 이상찬은, 지금 양평군립미술관 관장으로 있다. 필자가 황순원문학촌 소나기마을의 촌장으로 있기 때문에, 우리는 한 지역 사회의 문화 예술을 위해 함께 일하는 자리에 있다. 기능과 역할은 다르지만, 예술지상주의에 관한 인식의 공유는 지역을 위한 것이기도 하나 우리들 각기의 영혼에 결부되어 있는 것이기도 하다. 필자가 공들여 이 글을 쓰고 있는 사정도 그의 예술론에 대한 공명共鳴에서 말미암는다. 이번에 상재되는 이상찬의 그림이 있는 문화칼럼《이끼는 쌓일수록 푸르다》는 화가로서의 전문성에 못지않게 예술행정, 예술가로서 세상을 응대하는 시각, 그에 대한 판단과 대안의 제시 등에 있어 탁월한 면모를 보여주는 책이다. 그림에 있어서의 수월성에 못지않게 잘 드는 칼날 같은 글솜씨를 함께 볼 수 있어, 내심 여러 차례 놀라는 형국이다.

한 분야에 10년을 넘기면 대체로 그 일의 문리文理가 트인다고 한다. 그러기에 심지어 10년이면 강산도 변한다고 하지 않는가. 이 책의 머리말에서 이상찬은 '붓과 씨름해온 지 50여 년이 내 인생 여정旅程의 궤적'이라고 썼다. 장장 50년의 시간, 그 반백년의 세월이 흐르는 동안, 그의 그림은 개인사의 답흔踏痕이자 한국 현대 미술사의 반사경反射鏡이었다. 모두 3부로 되어 있는 이 책의 1부에서 그는 미술을 통한 예술의 의미와 운명론적 위상에 특히 유의하고 있다. 마하트마 간디나 법정 스님을 인용한 '무소유의 미학'은 그가 생각하는 예술의 자리가 어떤 모습인가를 익히 짐작하게 한다. 예술의 현실적인 방법론이 아니라 정신주의의 본질에서 출발하는 그의 자기 정립을 여러 편의 글에서 목도할 수 있다.

2부는 주로 미술과 관련된 제도, 행사 그리고 예술행정 등에 관한 전문가로서의 식견을 여러 모양으로 펼쳐 보인다. 귀 기울여 들어보면 '말마다 명언'이다. 그런데 그렇게 어려운 말도 아니다. 일찍이 쇼펜하우어가 "중요한 것은 평범한 말로 비범한 것을 말하는 것"이라고 했다. 문제는 충분히 알아들을 수 있고 실천 가능한 상황인데도 궁극에 있어서는 이의 해결에 소매를 걷지 않는 '당국'의 태도다. 어디 미술 분야뿐이랴. 그러함에도 불구하고 이 입바른 얘기를 계속해야 하는 일 또한 언권言權을 부여받은 이의 사명이다. 그가 아니면 심득心得할 수 없고, 그가 아니면 발화發話할 수 없는 국면이 여러 곳인 터이다.

3부는 민화, 한지 등 전통 소재의 재료와 한국인의 색채 의식 등 '우

리 것'의 아름다움과 소중함 그리고 그와 함께한 성취에 대한 글들로
묶였다. 얼핏 이 고색창연한 글감 및 그림감들은 의고적이며 소극적인
퇴행의 형식으로 비칠 수 있다. 그러나 여기에 대응하는 예술관의 주체
가 이상찬이다. 그의 지경地境에서는 과거가 현재로, 낡은 것이 새로운
것으로, 구태의연한 것이 기상천외한 것으로 탈바꿈한다. 거기 아무도
흉내 낼 수 없는 이상찬의 예술이 잠복해 있다. 조형의 근원을 음양오
행 사상과 오방색에서 가져온 화가, 동양적 문화 전통 가운데서 한국의
그것을 새롭게 체현하고 발굴한 화가가 이상찬이다. 이 웅숭깊은 자연
관을 산수화에 담는가 하면, 또 다른 영역으로서 기하학적 테크놀로지
를 그림의 형용形容으로 전화轉化하는 이가 그 사람이다.

그렇게 그는 고유한 예술사상, 그로부터 독창적이며 독자적인 예술
의 성채를 구축하며 오늘에 이르렀다. 그러한 만큼 그의 미술은 대상
을 바라보는 폭이 넓고 그것을 해석하는 수준이 깊다. 필자의 감각으로
는 그의 그림이 발산하는 원색의 호방함과 유장悠長한 표현력이 더없
이 좋았다. 이를테면 유암柳暗하고 화명花明한 경계에 들어선 느낌이었
다. 이제 여기 이 지역 양평에 안착한 그는, 마무리가 아니라 새 출발점
에 섰다고 할 수 있을 것이다. 그와 그의 예술로 인하여, 이 지역 사회와
사람들 그리고 한국 미술이 심기일전의 새로운 개안開眼과 은혜를 누
릴 수 있기를 기대해 마지않는다.

근원-공즉시색0211 | 29×19.5cm | 테라코타+화장토 | 2002

쌓인 시간을 들춰 보면서

시간은 흘러가는 것이 아니라 쌓이는 것이며, 쌓이는 시간의 두께만큼 두터운 역사가 되고 문화가 된다.

붓과 씨름해온 지 50여 년, 자랑스러웠던 시간도 내 것이요 부끄러웠던 시간도 내가 만든 시간이다. 치열했던 삶의 시간도, 게을렀던 시간도 모두 내 것이며, 행복했던 시간이나 우울하고 슬펐던 시간도 내가 만든 시간으로, 어느 하나도 지워버릴 수 없는 내 인생 여정旅程의 궤적이다. 쌓인 시간을 한 켜, 한 켜 들춰 보면서 마음을 과거에 두어 반면교사로 삼고, 마음을 미래의 시간에 두어 여정을 갈무리해야 한다.

오래전 지역 언론에 게재했던 문화 칼럼과 잡지, 기타 간행물에 실렸던 글을 간추려 보았다. 20여 년 전의 글인지라 시의성이 맞지 않는 칼

럼이 있는가 하면, 당시에 제기했던 문제점이 해소된 부분도 있을 터인데도 책으로 묶는 만용을 부려 본다. 칼럼에서의 쓴소리는 본지本志가 훼손되지 않는 범위에서 첨삭하여 다듬고 순화하였으나, 혹여 마음에 상처를 입은 분들이 계신다면, 이는 곡직曲直을 가려 바로잡고자 하는 필부지용匹夫之勇의 어리석음으로 이해 바란다.

글을 전문적으로 쓰는 문필가도 아니요, 글 쓰는 재주도 없는 사람이 언론사나 잡지사의 원고 요청을 거절하지 못하고 덥석덥석 수락하고는, 원고 마감 시간에 쫓겨 밀린 숙제 해치우듯이 탈고해야 했던 나태함이 못내 아쉬움으로 남는다.

이끼는 쌓일수록 푸르고, 문화는 쌓일수록 국력이 된다. 문명은 만들어지는 것이고, 문화는 축적되는 것이다. 문명이 만들어져 인류에게 풍요로운 삶을 제공한다면, 문화예술은 쌓이고 두터워져 인간을 행복으로 이끌어 주는 힘의 원천이 된다. 예술인은 창작행위를 통해 인류에게 행복을 선사해야 하며, 창작자 스스로도 행복해져야 한다.

이 책에 실린 예술문화에 대한 나의 짧은 생각이 혹여 누군가와 공감할 수 있고, 누군가의 옷깃에라도 문화예술의 향기로 잠시나마 머물 수 있다면 이 또한 더 없는 나의 행복이 될 것이다.

인간사 우연이란 없다. 우연이 있다면 이는 우연을 가장한 필연일 것이다. 불가에서는 타생지연他生之緣이라 하여 옷깃을 스치는 사소한 인

연이라도 전생의 업에 의한 것이라고 했다. 회상해 보면 나는 인덕이 많은 사람이다. 일일이 열거할 수는 없으나 내 인생 여정에 함께했던 소중한 인연들에 감사드린다. 아울러 가슴으로 쓴 주옥같은 글로 화룡점정, 책에 생명을 주신 문학평론가 김종회 교수님현, 황순원 문학관 소나기 마을 촌장의 성심誠心에 진심으로 감사드린다.

영겁의 인연으로 한결같이 내 곁을 지켜준 아내와 아이들 민아, 민형, 용준, 내게 더없는 웃음과 행복을 선물해 준 귀여운 손자 지운, 참으로 고맙고, 사랑한다.

2022년 신록이 아름답던 날
양평 와우헌에서

우경 이상찬

II

III

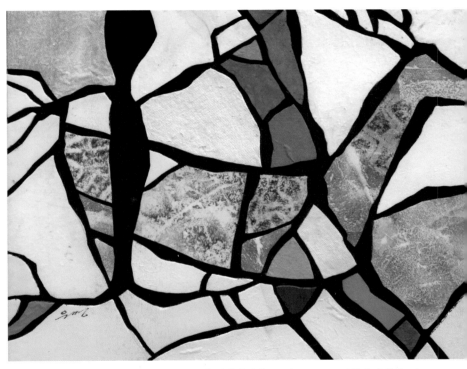

근원−선사의 기원1803 | 117×91cm | 한지+혼합재료 | 2018

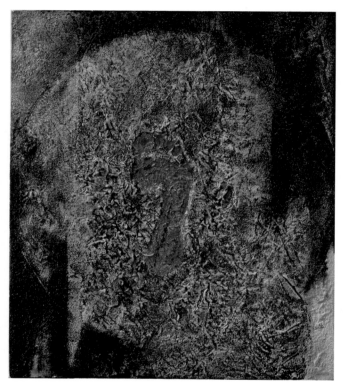

근원-자연회귀9415 | 38×45.5cm | 장지+수정말+혼합재료 | 1994

I

근원-자연회귀0432 | 부분

근원-자연회귀0630 | 45.5×37.8cm | 동판+동유+900°소성 | 2006

무소유의 미학

"나는 가난한 탁발승이오. 내가 가진 거라고는 물레와 교도소에서 쓰던 밥그릇과 염소젖 한 깡통, 허름한 요포 여섯 장, 수건, 그리고 대단치도 않은 평판 이것뿐이오."

마하트마 간디가 1931년 9월 런던에서 열린 제2차 원탁회의에 참석하기 위해 가던 도중에 마르세유 세관원에게 소지품을 펼쳐 보이면서 한 말이다.

(전략) 소유 관념이 때로는 우리들의 눈을 멀게 한다. (중략) 그러나 우리는 언젠가 빈손으로 돌아갈 것이다. 내 이 육신마저 버리고 홀홀히 떠나갈 것이다. (중략) 크게 버리는 사람이 크게 얻을 수 있다는 말이 있

다. (중략) 아무것도 갖지 않을 때 비로소 온 세상을 갖게 된다는 것은 무소유의 역리逆理이다.

법정 스님이 쓴《무소유》의 한 대목이다.

산업과 경제발전을 국가시책의 우선순위에 놓고 "잘살아 보세, 우리도 한번 잘살아 보세"를 외치던 시대에 법정은 수필집《무소유》를 세상에 내놓았다. 당시 사회는 소유가 미덕이 되는 물질주의가 팽배한 시대였다.

예로부터 예술인은 가난의 상징이었다. 5천 년의 유구한 문화유산을 가지고 있는 우리 국민이건만, "잘살아 보자"라고 물질주의를 외치던 시대적 상황에서 문화예술의 향수권이나 삶의 질, 또는 지적재산지적 저작권의 가치에 대해서는 생각할 겨를도 없었던 것이 지난날 우리의 현실이었다.

이러한 정서가 우리 문화에 깊숙이 자리한 탓인지 요즘도 '화가는 곧 가난', '가난은 곧 좋은 작품'의 등식은 여전히 유효기간이 남아 있는 것 같다.

"화가가 무슨 돈이 필요하느냐?"

"예술인은 가난해야 좋은 작품을 할 수 있다."라면서 예술인은 가난해야 할 것을 강요(?)하는 이들이 있다. 21세기 문화 경쟁 시대가 다가오고 있는 터에 웬 가난에 찌든 예술가상인가. 등 따습고 배부르면 좋은 작품 제작을 스스로 포기하고 물질 지상주의와 결탁하여 작가로서 직무 유기하겠다는 것으로 치부하지 말라.

한 대학원생의 재미난(?) 이야기가 왠지 우리를 슬프게 한다. 대출을 받기 위해 은행에 가서 구비서류의 직업란에 '화가'라고 적었더니, 은행 직원이 "화가도 직업이냐?"라고 묻더란다. 당황한 나머지 큰 죄나 지은 양 얼굴이 붉어지고 쥐구멍이라도 찾고 싶은 심정이었단다. 화가라는 직업이 부끄러운 것도 아니며, 무소유가 죄가 될 수 없음에도….

오늘날 우리 사회의 전업 작가들에게 무소유의 미학을 논하는 것은 사치스러운 말장난에 불과하다. 무소유를 강요하지 않아도 빈손이다. 은행에서 '화가'라는 직업으로 떳떳하게 대출도 받으면서 작품 활동에 전념할 수 있는 날을 기대하는 것이 소유에 집착한 비현실적인 꿈에 불과한 것인가 묻고 싶다.

오늘날과 같은 자본주의 산업사회에서는 화가도 동시대인으로 그들과 똑같은 경제적 대가를 치러야 인간으로서 기본적인 생존을 영위할 수가 있다. 화가가 작품을 제작하기 위해서는 우선 작업 공간이 있어야 하고, 각종 화구나 재료가 있어야 하며, 개인전 한번 여는데 적게는 수백만 원에서 많게는 수천만 원의 경비가 소요된다.

어떤 작가는 개인전 경비를 조달하기 위해 적금을 들기도 하고 아르바이트로 경비를 충당하는 일은 다반사라고 한다. 전람회가 끝나면 팸플릿과 빚, 팔리지 않은 작품만 남아 그렇지 않아도 좁은 작업 공간이 작품 수장고로 변하고, 다음 개인전을 위해 작품을 구상하기보다는 빚 갚을 걱정에 전전긍긍, 아르바이트 현장으로 내달려야 하는 것이 요즘 젊은 전업 작가들의 현주소다.

이는 젊은 작가들에게만 국한된 문제가 아니다. 어떤 중견작가는 몇 년 전에 집을 팔아 전세로 내려앉고, 그 차액으로 개인전을 열었다는 콧등이 시큰한 이야기를 듣고도 예술인은 가난해야 할 것을 강요할 수 있겠는가.

작가가 상업주의에 결탁하지 않고도 동시대의 사회인으로 생활하는 데 어려움 없이 작품 활동에 전념하기 위해서는 무소유가 미덕이 될 수는 없다. 무소유의 미덕보다 작품의 순수성과 정신적 가치를 물질의 소유욕으로부터 훼손당하지 말아야 한다.

화가의 가난을 무소유의 미학으로 포장하려 들지 말라. 미학으로 이름 지어야 할 무소유는 가졌으되 갖지 않은 것과 같은 것이며, 비웠으되 비우지 않음과 같은 것이다. 소유가 모두 악이 되고, 무소유가 무조건 선이 될 수는 없다. 채우되 무엇을 어떻게 채울 것이며, 비우되 무엇을 어떻게 비울 것인가를 고민하는 것이 진정한 무소유의 미학이자 무소유의 실천이다.

명예는 꽃이요, 부富가 열매라고 한다면, 작가는 배부르고 실속 있는 열매를 마다하고 한번 흐드러지게 피어나, 잠시 사람들의 이목을 받다가 이내 져버리는 한 송이 꽃이고자 하는 사람들이다. 꽃이 없는 열매가 어디 있겠는가. 열매를 가진 자들은 실속 없는 꽃이고자 하는 자에게 무소유의 미학을 강요하지는 말자.

● 전북도민일보 문화칼럼
1996. 9.

근원-자연회귀2009 | 90.9×72.7cm | 요철지+혼합재료 | 2020

근원-장생1 | 60.6×72.7cm | 태지조형 | 2017

근원-선사의기원1709 | 72.7×60.6cm | 한지+탁본 | 2017

근원-신일월도1518 | 40.9×32cm | 장지+수정말+혼합재료 | 2015

비전은 없는가

바야흐로 예술을 장사 지낼 때가 된 것일까?

흔히들 말하는 문화전쟁 시대, 문화혁명 시대를 맞이했으나 구호만 요란할 뿐 작금의 문화예술은 중병에 걸려 속수무책으로 중환자실에 누워 있고, 모든 것이 정치 논리와 시장 논리로 통하는 물질 지상주의 사회는 그 끝이 어디인지 알 수가 없다.

그리 오래지도 않은 선거철, 문화 대통령의 출현을 그렇게도 열망했 건만, 문화 예술에 대한 비전은 없고 정치판엔 "억, 억億億" 소리만 난무 하고 있다.

선거철만 되면 문화 예술인들은 핑크빛 환상에 젖는다. 그도 그럴 것 이 후보들은 전문가 뺨치는 전문용어들을 구사해 가면서 갖가지 정책

들로 문화 예술인들을 혼란스럽게 만든다.

그들은 문화 대통령, 문화 국회의원, 문화 도지사, 문화 시장을 자청하거나, 문화 예술인들의 후원자가 되고, 매니저가 되기를 주저하지 않았으며, 각종 청사진으로 문화 예술계를 황홀경으로 몰아넣었다. 그러나 막상 선거가 끝나고 나면, 문화 예술인들은 헌신짝 팽개치듯, 또 찬밥 신세가 된다. 그들은 항상 그래 왔기에 굳이 새삼스러울 것도 없다.

옛날 옛적에 "예술이 밥 먹여주냐"라는 비아냥거리는 소리를 들으면서도, 세월이 흘러 좋은 세상이 오면 "밥은 먹고살겠지"라는 소박한 바람은 세월이 흐르면서 쌓인 시간만큼이나 무거운 절망으로 다가온다.

예술 관련 대학을 졸업하고도 작품 활동을 할 수 없어 취업을 걱정해야 하고, 아르바이트 현장으로 내몰리는 예비 작가들의 슬픈 현실은 누구에게 그 책임을 물어야 하는가?

우리의 현실은 문화예술을 길러낼 토양은 피폐하고 열악하기 그지없다. 정성 들여서 뿌린 씨앗이 정상적으로 발아하여 풍요로운 열매를 맺을 수 있도록 기름진 토양을 마련하는 일은 정부의 몫이자, 우리 모두의 몫이다. 국민 모두가 문화예술에 목말라한다면, 현실이 될 수 있다.

국민들의 문화예술 향유의 기회와 욕구를 충족시키고, 문화예술의 저변을 확장하여 신진 예술인들의 창작활동 기반을 구축하기 위해서는 예술의 대중화와 문화산업 육성이 답이다.

오늘의 대중문화는 흥청거리다 못해 혼돈의 극치를 보여주고 있다. 민주화, 국제화 이후 사회는 문화의 혼돈 시대라 해도 틀림이 없다. 가

족끼리 시청하기에도 거북스러운 TV 프로들은 안방까지 점령한 지 오
래고, 인터넷을 접속하면 낯 뜨거운 성인 사이트나 스팸메일이 청소년
들까지 무차별적으로 유혹하고 있다.

　좀 더 진지하고 성숙한 품격 있는 문화 국민으로 가기 위해서는 문화
산업에 품격 있는 예술의 순수성을 융합하여 대중문화를 정화하는 한
편, 신진 예술인들의 창작활동 무대가 될 수 있도록 해야 한다.

　순수예술의 대중화가 예술의 순수성을 해치느냐, 예술의 저변을 확
대하는데 긍정적으로 작용할 것이냐, 하는 문제는 작가의 의식과 선택
에 맡겨두면 된다.

　정부나, 대학이나, 기업은 문화예술 창달이라는 대국적인 시각으로
침체일로를 걷고 있는 문화예술 관련 대학의 활성화 방안과 졸업생들
의 안정적인 활동 방안을 모색하여 새로운 비전을 제시할 때가 아닌가
한다.

　　　　　　　　　　　　　◎ 전북대학교 예술문화연구소 뉴스레터 9호 권두칼럼
　　　　　　　　　　　　　　　　　　　　　　　　　　　　　　2003. 12.

근원-이기화물도9907 | 520×194cm | 장지+석채×혼합재료 | 1997 | 서울시립미술관 소장

근원-이기화물도9908 | 46×53cm | 장지+석채+혼합재료 | 1999

벚꽃 유감

벚나무는 앵두과의 낙엽 활엽교목落葉闊葉喬木으로 4~5월에 분홍색이나 백색의 꽃이 핀다. 벚나무의 품종은 다양한데, 대표적인 것은 우리가 흔히 보는 왕벚나무와 산벚나무, 개벚나무 등이 있다.

요즈음 벚꽃놀이가 한창 절정을 이루고 있다. 봄은 진달래로 시작해서 벚꽃으로 마감한다고 하는데, 어느새 진달래와 벚꽃이 그 화사한 자태로 봄을 다투어 희롱하며 상춘객의 마음을 들뜨게 하고 있다. 특히 달빛 아래에서 관상하는 벚꽃은 그야말로 화용월태花容月態가 아닐 수 없으며, 소복한 여인네처럼 청아한 자태마저 더해 준다.

70년대까지만 해도 창경원창경궁에서는 밤 벚꽃놀이 행사가 있어, 아베크족들의 발길을 붙잡은 적도 있었는데, 역사의 뒤안길로 사라져 가

고 이제는 추억 속에나 묻어두게 되었다.

지금은 진해의 군항제나 경주, 여의도, 그리고 전·군도로 변의 벚꽃 축제와 쌍계사 벚꽃축제 등, 전국 곳곳에서 크고 작은 벚꽃축제가 상춘 객을 불러 모으고 있다. 벚꽃은 여느 꽃과 달리 낙화의 미학마저 제공 해 주고 있다.

다른 꽃들은 그지없이 아름답게 피었다가도, 질 때는 그 추한 모습을 감추지 못하지만, 벚꽃은 청아한 모습으로 탐스럽게 피었다가 미풍에 휘날리며 떨어지는 그 자태란 백설이 분분紛紛한 듯, 천봉만접千蜂萬蝶 이 춤을 추는 듯, 보는 이로 하여금 낙화의 아름다움에 황홀경을 느끼 기에 충분하다. 미사여구를 다 동원해도 부족할 벚꽃의 미학도 우리에 게는 마음 한구석에 개운치 않은 여운을 남기는 것은 어찌 된 영문에서 일까…. 어찌할 수 없는 역사적 배경이 우리 마음 깊은 곳에 심어준 민 족적 자존심의 발로에서 연유한 것이리라.

'사쿠라'라 불리는 벚꽃은 일본의 국화다. 일제는 식민정책의 일환으 로 한민족의 민족혼을 말살하기 위하여 우리 민족의 상징성을 가진 무 궁화를 모조리 뽑아 없애고, 삼천리 무궁화 강산에 자신들의 국화國花, 벚나무를 심었다. 심지어 조선 역대 제왕의 위패를 모시는 왕실의 사 당, 종묘와 왕후의 거처인 창경궁마저 벚나무를 심고, 그것으로도 모자 라 신성한 공간을 동물원으로 만들어 '창경궁'을 '창경원'으로 개명하여 왕권의 상징성까지 짓밟아버리는 등, 철저하게 민족혼 말살을 시도하 였다. 그러나 우리는 아무런 의식도 없이 창경원에서 동물들에 시선을

빼앗기고, 밤 벚꽃놀이에 민족혼을 빼앗긴 적도 있었으니…!

지금도 우리는 관광객 유치만을 의식한 나머지 문화유적지나 사적지에도 앞다투어 벚나무를 심고 있다. 우리 민족을 탄압하고 우리의 정신을 빼앗아 갔던 그 꽃이 우리 무궁화 강산을 뒤덮고 있다.

벚꽃의 아름다움이야 누구의 혼이라도 능히 빼앗고도 남음이 있으며, 필자 역시 벚꽃 구경을 마다하지 않는다. 벚나무가 우리 강산에도 자생하는 나무일 뿐만 아니라, 꽃의 계절, 이 봄에 아름다운 꽃을 보고 즐기는 것을 뉘라서 탓하겠으며, 무조건 비난하려는 것은 더욱 아니다.

그러나 우리는 진정으로 벚꽃에 민족혼을 빼앗기고 만 것은 아닌지, 한 번쯤은 옷깃을 여미고 깊이 성찰해 볼 일이다.

● 전북도민일보 문화칼럼
1997. 4.

근원-선사의 기원1904 | 117×91cm | 요철지+혼합재료 | 2019

여백의 미학

여백이란 그림을 그리고 남은 공간이 아니라, 사전에 계획하여 남겨진 공간으로, 여백은 표현된 것보다 훨씬 더 웅변적이라고 할 수 있다.

서양화는 여백을 점유해 가는 경향이 강한 데 반해, 동양의 회화는 표현하고자 하는 내용을 형체보다는 여백 속에 묻어두거나 여백으로 함축하려는 은일 사상이 강하게 드러나는데, 이러한 경향은 문인화에서 더욱 두드러진다.

함축과 여백의 여운이 침묵의 상태라면, 점·선·면이나 색채의 표현은 웅변 활동이라 할 수 있다. 침묵이 인내하고 순응해가는 동양적인 삶의 형식이라면, 웅변은 삶을 개척해 나가는 적극적인 행위로 서구적인 삶의 형식이다.

침묵이 갖는 무언의 암시는 웅변보다 더 웅변적이라고 할 수 있다. 따라서 여백은 곧 여유이자 침묵이며, 수용이자 관용이며, 순백의 순응 정신이다.

여유와 여백과 침묵은 우리의 자연관과도 무관하지 않다. 서양은 자연을 인간 생존의 도구로서 인간이 자연을 지배하려는 적극적인 사고에 반해, 동양의 자연관은 인간이 자연의 품속에서 자연과 더불어 살아가려는 순응적인 정신으로 볼 수 있다. 따라서 우리는 자연의 품 안에서 생활하면서 항상 넉넉한 여유를 부려왔다.

우리 보자기 문화는 여유의 문화

우리의 의·식·주 문화를 들여다보면 모두 넉넉한 여유와 여백을 자랑하고 있다. 한복은 여유롭다 못해 온몸을 두루 막는 두루마기 문화요, 우리의 한옥은 완전한 밀폐구조를 요구하지 않는다. 적당한 통풍을 배려하였고 앞마당, 뒷마당, 앞마루와 뒷마루, 대청마루 등 여유 있는 개방 공간과 순백의 창호지를 바른 창호와 회벽은 여백의 미를 느끼기에 충분하다.

우리의 음식문화는 서양과는 달리 한 상에 여러 가지 음식을 차려내는 반상 차림의 풍성하고 넉넉한 인심을 자랑한다. 인심은 마음에서 욕심을 덜어내고 비워둔 여백으로부터 싹튼다.

우리의 보자기 문화는 여유와 여백의 문화이며 순응의 문화다. 가방

처럼 용량이 한정되어 있지 않아 미어지게 싸고도 하나 더 쑤셔 넣으면 또 빈자리를 내어줄 뿐 아니라, 네모난 것을 싸면 네모가 되고 둥근 것을 싸면 둥글게 되는 순응과 포용의 문화요, 여유와 여백의 문화다.

우리 사회는 언제부터인가 여유와 여백을 잃어가고 있다. 돌이켜보면, 우리 국민은 60~70년대 노도와 같은 산업화의 소용돌이 속에서 정신적인 여유를 잃어버리고 "우리도 한번 잘살아 보자"라고 외쳐대면서 우리 정신과 마음의 여백을 경제 논리로 채워갔다.

밀물처럼 밀어닥친 개발 논리에 의하여 삼천리 금수강산을 갖가지 채색으로 덧칠하기 시작했다. 무분별하게 밀려온 외래문화와 입시 위주의 주입식 교육으로 우리 청소년들은 정신적인 여유와 여백을 잃어버리고 점수 경쟁에 시달리고 있다.

우리의 정치판을 들여다보자, 한 치의 양보도 없이 물고 헐뜯는 그들에게서 마음의 여유나 정신적인 여백은 찾아볼 수가 없다. 수신제가修身齊家 이후에 치국평천하治國平天下라고 했거늘, 도덕성과 청렴성은 정치인이 갖추어야 할 기본적인 덕목임에도 그들에게서 한 치의 여백도 찾아볼 수가 없다.

기업도 이윤 추구라는 절체절명의 목표 이전에 조직 내의 인간성 회복이 우선 담보되어야 할진대, 하물며 상아탑마저 당근과 채찍을 들고 한 줄 세우기식의 경쟁 논리로 여백을 덧칠하려 들고 있다.

정치·사회 곳곳 훼손된 여백 찾아야

이뿐이랴, 도심의 주택가에서는 단독주택이 헐리고 그 자리에 다가
구 주택이 다투어 들어서고 있다. 그나마 손바닥만 한 마당의 나무들이
잔인하게 뽑혀 나간 자리에는 풀 한 포기, 나무 한 그루 심을 여유 공간
도 없이 콘크리트 숲이 우리를 숨 막히게 한다.

도로나 뒷골목은 넘쳐나는 자동차들이 한 치의 여백도 양보하지 않
는다. 농지나 임야는 아파트나 러브호텔 용지로 전용되고, 저밀도 아파
트는 고밀도로 재개발되어, 국토의 여백을 잿빛으로 덧칠해가고 있다.

우리의 정신을 이완시켜 주는 역할을 하는 도심 속의 자투리 공간마
저 사라져 가고 있다. 마음에 여유를 제공해 주던 녹색의 공간, 도심 속
의 자연, 국토의 여백이 사라져 가고 있다.

녹색은 심리적으로 안정감을 제공해 주는 색으로 건강과 휴식을 상
징한다. 상실감을 극복하게 해 주고 욕망을 충족시켜주는 작용을 할
뿐만 아니라, 눈의 피로를 치유해 주며, 고통과 긴장을 완화해 주는 색
이다.

우리의 정치, 경제, 사회, 문화 등 사회 곳곳에서 한 치의 여유도 없이
채워지고 훼손당한 여백을 되찾아야 한다. 이제부터라도 그림을 그리
기 전에 여백의 포치를 충분히 생각하고 붓을 들지 않으면 안 된다. 순
백의 화지畵紙를 무질서하고 무계획하게 덧칠하여 여백을 잠식하다가
그림이 잘못되면 새로운 화지를 준비해야 하기 때문이다.

현대인들은 너무 많은 것을 취하려고 한다. 정신없이 거둬들이고 내달려온 길을 한 번쯤 되돌아보고 마음의 여유를 되찾아야 하지 않을까.

소중한 여백에 함부로 덧칠하지 말고 그리던 그림에서 붓을 떼고 한 발짝 뒤로 물러서서 여백의 포치를 다시 한번 생각해 보는 시간을 갖자. 채우는 것만이 행복이 될 수 없음을 알고, 우리 정신의 일부를 여백으로 비워두자.

여백의 미학을 위하여….

● 전북도민일보 전북춘추
2002. 4.

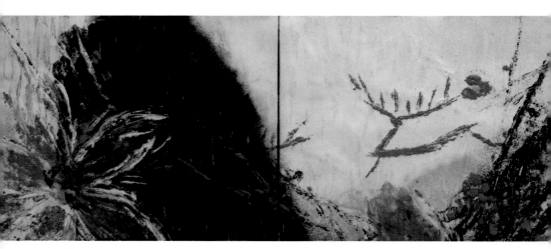

근원-자연회귀0654 | 73.5×30.2cm | 동판+동유+900° 소성 | 2006

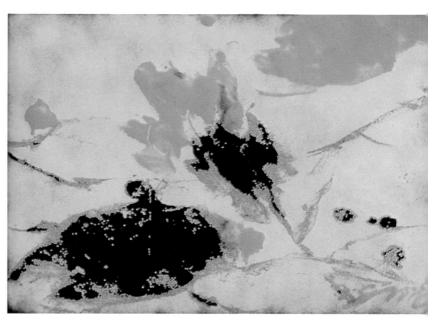

근원-자연회귀0644 | 28×38cm | 동판+동유+900°소성 | 2006

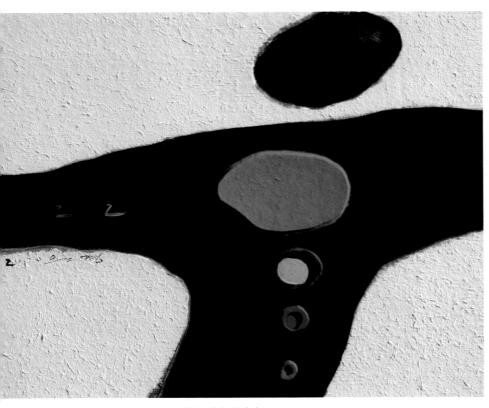

근원-자연회귀2007 | 72.7×61cm | 요철지+석채+혼합재료 | 2020

상아탑의 이율배반

《사자소학四字小學》의 〈사제편師弟篇〉을 거론하지 않아도 사제 간의
관계를 한마디로 명료하게 일컫는 말이 '군사부일체君師父一體'다.

현실과 동떨어진 생뚱맞은 교훈 같지만, 깊이 곱씹어 볼 일이다. 임금
과 스승과 부모의 은혜를 같은 반열에 올려놓고 생각하라는 가르침이
며, "스승의 그림자도 밟지 않는다" 하여 스승에 대한 존경심을 극도로
표현하기도 한다.

스승이 바로 서야 교육이 바로 선다

그러나 오늘의 현실은 어떠한가. 아버지와 임금은 모르겠으되, 스승

의 힘(?)은 무기력해지고, 그 권위는 땅에 떨어져 소생 불능 상태에 있다. 아무리 참다운 스승이 있다 해도, 그에게서 스승으로서의 교권_{敎權}을 빼앗아 버린다면 우리의 교육은 희망이 없다. 나라가 바로 서려면 교육이 바로 서야 하고, 교육이 바로 서려면 스승이 바로 서야 한다.

　교수는 단순한 직업인이 아니다. 지식만을 전달하는 지식 팔이가 아니라, 특별한 도덕성으로 그들의 인생 문제까지도 함께 고민하면서 올바른 인생관과 가치관을 심어주고 사람됨을 가르치는 전통적인 의미의 스승으로 남아야 한다.

　그러나 현실은 "선생은 있어도 스승은 없고, 학생은 있어도 제자는 없다"라는 자괴적이고 자조적인 말들이 아니더라도, 우리의 교육 현장에서 참다운 스승으로 자리매김하기에는 그 자리가 너무나 황폐하고 옹색하기 짝이 없다.

　우리의 대학 현실을 바라보자. 강의 평가제, 학부제, 교수 계약제, 연봉제 등, 일련의 정책들이, 오늘날 대학에서 스승으로서의 지위와 자긍심에 회의를 느끼게 할 뿐 아니라, 쥐꼬리만큼이나 남아 있을 스승의 권위마저 위태롭게 흔들리고 있다.

　교육인적자원부는 "대학에 자율권을 줬다"라고 말은 하면서 인사와 조직, 재정 등, 모든 권한을 가지고 좌지우지 간섭하는가 하면, 당근과 채찍으로 대학을 통제하고, 능력 없는 교수는 퇴출당해야 한다는 너무나도 당연한 명분 아래 교수 계약제, 연봉제를 강행하여 교수 사회를 극도의 경쟁으로 몰아넣어, 교수 간에 위화감마저 조성하고 있다.

　교수의 연구업적은 어떤 방법으로든 평가되어야 마땅하다. 그러나 정량적으로만 평가되어서는 안 된다. 그러나 정량적으로밖에 평가할 수 없다는 데 문제의 심각성이 있다.

　교수가 SCI 논문 편수와 문예 발표의 횟수에만 매달려 있을 때, 연구는 양적인 측면에 치중하여, 질 낮은 연구 실적이 양산될 수밖에 없다. 따라서 연구와 교육은 오히려 부실화되어 가고, 상대평가에 의한 교수 간의 과도한 경쟁으로 대학은 비인간적인 정글 경쟁의 장이 되어 황폐화되어 갈 것이다.

　교육은 백년지 대계라고 했다. 잘못된 교육정책의 결과를 바로잡기에는 최소한 반세기의 세월을 요구한다. 우리는 1년이 멀다 않고 바뀌는 입시 제도나 고교 평준화, 학부제, 정책 등에서 그 실책의 예를 어렵지 않게 볼 수 있다.

　'교육정책이 대학 경쟁력에 어떤 영향을 줄 것인가?'에 대한 여론조사에서 부정적인 시각이 68.9%로, 긍정적인 시각 5.5%보다 월등히 높았으며, '대학의 자율성을 강화하고 정부의 간섭을 최소화하는 것'이 대학의 경쟁력 강화를 위한 대안 1순위로 꼽히기도 하였다.

　오늘날의 대학은 교육 시장으로 변해 가고 있다. 기초 학문은 팔리지 않는다. 대학은 학생들을 훌륭한 인격체로 길러내야 한다는 사명감보다는, 우선 좋은 직장에 취직시켜야 한다는 현실적인 고민에 빠져 있으며, 대다수 학생은 불투명한 자기 인생을 고민하면서 방황하고 있다.

　대학은 진리를 탐구하고 연구하는 상아탑이다. 상아탑의 사전적 의

미는 "코끼리의 상아로 이루어진 탑으로, 속세를 떠나 오로지 학문이나 예술에만 잠기는 경지, 학구 태도를 이르는 말로 순수 학문을 연구하는 대학이라는 뜻으로도 사용한다"라고 정의하고 있다. 《두산백과. 시사상식사전》

현대사회가 요구하는 대학은 전통적인 상아탑의 역할에 머물러 있어서는 안 된다는 것을 백번 인정하지 않을 수 없음에도, 상아탑으로서 최소한의 순수성과 권위는 담보되어야 한다.

대학이 시장화되어서는 안 되며, 교육을 시장경제 논리로만 접근해서는 더욱 안 된다. 대학은 단순한 기능이나 지식을 전달하는 장이 아니며 학원이나 직업훈련소는 더욱 아니다. 교수는 학생들에게 지·덕·체를 겸비한 전인적인 교육과 전문성을 갖춘 교육을 하기보다는, 학생들에게 지식을 팔고, 직업인을 길러내는 '지식 세일즈맨'으로 변해 가고 있으며, 또 그렇게 되어 주기를 강요(?)당하고 있다.

전통적 스승의 허상 벗어야

"선생의 ×은 개도 안 먹는다."라는 말이 있지만, 21세기 지식 기반 사회에서의 교육자가 걸어야 할 스승의 길은 더욱 험난한 길임에 틀림없다. 교육개혁이라는 돌풍은 대학에서 전통적인 스승의 허상을 벗어버리도록 강요하고 있으며, 교수 스스로가 '노동자'임을 자처하게 된 현실에서 전통적인 스승상을 논하는 것은 사치에 불과하다.

그러나 분명한 것은 우리가 가지고 있는 전통적인 스승의 상도, 대학도 모두가 변해야 한다는 시대적 요청과 현실적인 당위성을 인정하지 않을 수 없다.

그럼에도, 독일 베를린 자유대학의 페터 개트겐스 총장의 말이 긴 여운을 남긴다.

"상아탑의 전통과 권위를 지키면서 교수와 학생의 경쟁력을 극대화하는 것이 일류 대학으로 가는 지름길이다."

● 전북도민일보 문화춘추

2002. 6.

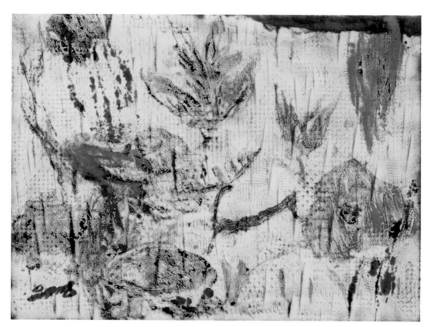

근원-자연회귀0520 | 41×32cm | 동판+동유+900° 소성 | 2005

근원-자연회귀0520 | 41×32cm | 동판+동유+900° 소성 | 2005

근원-파란사슴53×45.5cm | 장지+수정말+혼합재료 | 2015

문화 대통령을 꿈꾼다

대선을 앞두고 갖가지 공약들이 홍수처럼 쏟아져 나오고 있다.

문화예술 분야도 예외는 아니어서 많은 공약이 발표되었지만 큰 그림은 보이지 않고, 짜 맞추기식 모자이크를 보는 느낌이다. 공약이란 당의 정책이나 노선에 그 기반을 두고 연구 분석하여 큰 구도의 그림을 그려야 함에도 불구하고 표를 의식한 선심성 공약만 무성할 뿐만 아니라, 이익 집단의 현안에 대한 관심 표명이나 민원 해결성 공약에 그치고 있다는 느낌을 지울 수 없다.

문화전쟁 시대라고 일컬어지는 21세기 문화의 세기를 맞아 국력의 바로미터가 되는 문화예술에 대한 비전이나 정책은 보이지 않는다.

급속한 산업화와 민주화, 세계화의 터널을 지나오면서 우리의 문화

의식은 정작 지켜야 할 우리다움을 잃어버리고 국적 없는 문화에 헛김을 빼고 있는 것은 아닌지 자성해 볼 일이다.

문화는 없고 정치만 존재

문화적인 삶에 대한 우리의 가치관과 이에 접근하는 의식의 변화가 절실하게 요구된다. 문화적인 삶이란 풍부한 물질문명을 누리는 것만도 아니요, 문화예술을 향유하는 것만도 아니다. 문화예술은 우리 삶의 질과 품격을 높여 인간을 아름답고 행복하게 해주는 매개체로서의 역할을 할 뿐이다.

인간은 문화적인 삶을 통해서 스스로 행복을 만들어야 한다. 행복은 물질에서 얻는 것이 아니라 정신에서 얻을 수 있다. 따라서 문화는 품격이 있어야 하며, 문화는 인간을 인간답게 만들 수 있어야 한다.

다시 말해 문화인이란 선비 정신을 일컬음이다. 그러나 우리의 현실은 선비정신은커녕, 시민의식마저 실종된 지 오래다.

문화국가를 염원했던 백범 김구 선생은 "오직 한없이 가지고 싶은 것은 높은 문화의 힘이다!"라고 외쳤다.

예술문화는 있는 것처럼 있어야 하고, 정치는 없는 듯 있어야 한다. 그러나 이 나라에는 예술과 문화는 없는 듯 조용하고 정치는 크고 시끄럽다.

작금의 정치문화를 보면 정치철학도 정치 도덕도 없다. 자신을 국회

로 보내 준 유권자들의 동의도 없이 오로지 자신의 일신 영달을 위해서 배신을 밥 먹듯이 하는 철새 정치인들에게서 선비 정신을 요구하고, 문화 의식을 바라는 것 자체가 무리라는 것을 모르는 바는 아니다.

민주화, 국제화 이후 오늘의 사회는 문화적 혼돈의 시대라 해도 과언이 아니다. 민주주의의 정착과 품격 있는 시민사회를 구현하기 위해서는 정신의 공동화空洞化 현상과 사회규범의 해체 현상이 만연한 우리 사회의 현실을 냉철한 시각으로 되돌아봐야 한다.

우리 정신문화의 정체성을 확립하고 흐트러진 사회 규범을 되찾아 좀 더 성숙하고 품격 있는 문화 국민으로 가기 위해서는 문화예술에 대한 의식 개혁과 대중문화의 자정을 위한 대선 후보들의 방향 제시가 요구된다.

대중문화가 사회교육에 미치는 영향은 순기능과 역기능의 양면성을 지니고 있다. 따라서 외래문화나 그 사조에 무분별하게 휩쓸리는 것이 선진이나 세계화로 가는 길이 아니다. 우리 문화의 정체성을 찾고 한국성을 회복하는 일이 그 지름길이다. 그것이 우리의 정신문화에 어떤 영향을 줄 것이며, 어떠한 역기능으로 작용하여 사회 공익을 해할 것인가 하는 분석을 통하여 무분별한 외국의 반문화적인 요소의 확산을 막아야 한다.

대선후보들에 의하여 반문화적인 요소의 확산을 최소화하고 품격 있는 사회를 조성하기 위한 대안과 사회를 병들게 하고 청소년들을 휘청거리게 하는 반문화적인 대중문화의 범사회적 정화 운동에 관한 공약

도 듣고 싶다.

우리 고유의 문화유산을 계승 발전시키고 관습적인 생활문화를 바로 잡아 우리만의 독창적인 한국 문화를 창출해야 한다. 그리하여 21세기는 우리가 문화 종주국으로서 아시아는 물론 세계 문화의 전진 기지가 되어야 한다.

순수예술 분야 육성을

일찍이 문화의 힘이 무엇인지를 깨닫고 그러한 나라를 만들고자 했던 우리의 선구자, 백범 김구 선생은 반세기도 전에,

> "…인류의 이 정신을 배양하는 것은 오직 문화이다. 나는 우리나라가 남의 것을 모방하는 나라가 되지 말고, 이러한 높고 새로운 문화의 근원이 되고, 목표가 되고, 모범이 되기를 원한다. 그래서 진정한 세계의 평화가 우리나라에서, 우리나라로 말미암아서, 세계에 실현되기를 원한다."

선생의 이러한 소원도 우리나라가 세계 문화의 발원지가 되고 문화 종주국이 되기를 염원한 것이리라.

바라건대, 대선 후보들은 우리나라가 진정한 문화 종주국이 되기 위한 문화예술 분야의 육성 방안에 대한 청사진도 제시하기 바란다.

노지에서 잡초처럼 자라도록 방치하여 자생적으로 열린 열매만 취하려 하지 말고 스포츠를 육성하여 스포츠 강국을 만들었듯이 순수 예술 분야도 과감한 지원과 정책 개발을 통하여 온실 속에서 공들여 키워주기를 바란다.

문화예술의 척도가 곧 국가 경쟁력이자, 우리의 미래가 여기에 있기에 문화예술은 아무리 강조해도 결코 지나치지 않는다.

문화단체나 정부 압력단체, 또는 이익집단이나 기득권 세력의 눈치보기식 선심성 공약보다, 우리의 사회구조를 관철하고 아우를 만한 큰 그림을 그리는 그러한 후보를 기대한다.

문화예술 전문가는 아니라 하더라도 문화 예술계에 대한 애정과 깊은 이해를 바탕으로, 문화예술의 미래상을 명쾌하게 제시해 줄 대선 후보, 그런 대통령에 의해 문화와 예술문화에 대한 좀 더 크고 웅장한 밑그림이 그려지기를 기대해 본다.

● 전북도민일보 전북춘추
2002. 12.

근원-선사의 기원1804 | 65.1×53cm | 한지+탁본 | 2018

근원-선사의 기원1807 | 65.1 ×53cm | 한지+혼합재료 | 2018

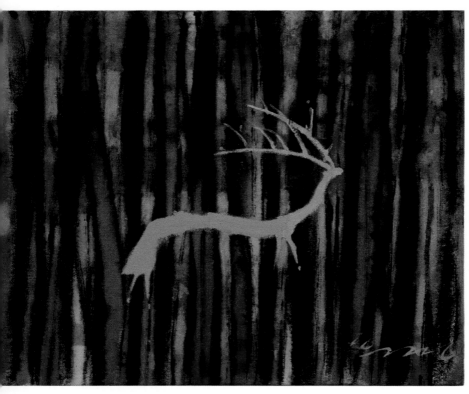

근원-회상1013 | 65.1×53cm | 캔버스+수정말+혼합재료 | 2010

고향은 그리움이다

 고향을 떠올리면 시간은 어릴 적에 멈춰 있다. 고향은 누구에게나 추억이며 그리움이다. 나의 고향은 애절함이며 꿈이 잉태된 곳이자 꿈을 좇아 탈출하고 싶었던, 그러나 때로 힘들고 지칠 땐 돌아가 안기고 싶은 포근한 어머니의 품 같은, 그런 곳이다.

 어머니께서 고향을 지키고 계셨기에 가끔 고향을 찾았지만, 전북대학교 교수로 부임하고 나서는 물리적 거리가 마음에 거리를 좁혀 추억 줍기 나들이는 더욱 잦아졌다.

 읍내그 당시는 남원읍에서 '하정동'을 지나 '하너물 방죽'을 돌아 '마당재'를 넘어 십여 리 길을 걸어 들어가면 '구름다리'라는 이름을 가진 마을이 내가 태어나서 자란 곳이다. 동네 아주머니들은 '다'보다 '더'의 발음

이 편했던지 '구름더리'라고 불렀다.

구름으로 놓은 다리. 얼마나 아름답고 시적인 이름인가!

마을 형상이 동쪽의 교룡산과 서쪽의 풍악산을 가로질러 구름으로 길게 걸쳐놓은 모양에서 일까. 아니면, 교룡蛟龍의 무사 승천을 위해 구름이 다리를 놓은 것일까.

면 소재지인지라 비포장이나마 넓은 신작로가 있었으나, 차가 없어 오솔길을 그렇게 걸어 다녔지만, 이제 신작로가 포장되어 시내버스가 다니고, 승용차로 아스팔트 길을 달리니 격세지감을 아니 느낄 수 없다.

마을 어귀에 들어서면 어릴 적 꿈을 키우던 모교가, 가슴에 하얀 수건을 달고 할머니 손에 이끌려 입학식에 갔던 기억을 고스란히 간직한 채 그 자리에 그대로 서 있고, 풍수지리상 기氣가 흘러나가지 못하도록 나무를 심어 산을 만들었다는 조산造山 거리에 아름드리 정지나무정자나무의 방언와 소나무들이 함께 어우러져 그림 같은 숲을 이루고 있는 자리에 지서派出所와 면사무소가 자리 잡고 있다.

지서 앞 아름드리 정지나무 위에 매달린 오포정오를 알리는 사이렌를 돌려보고 싶어, 나무에 놓인 사다리를 오를라치면 어느새 지서에서 쫓아나온 순사경찰와 숨바꼭질도 꽤 했지만, 한 번도 오포를 돌려보지 못했던 기억이 오포 소리가 되어 귓전을 맴돈다.

마을 가운데로 흐르는 또랑도랑의 방언과 나란히 뻗은 신작로를 따라 '웃몰'윗마을로 올라가면, 어른 몇 명이 감싸 안아야 할 아름드리 정지나무가 수호 수처럼 늠름하게 논을 지키고 서 있다.

정지나무 위에 사는 치알_{차일의 방언} 귀신과 달걀귀신이, 밤에 정지나무 밑을 지나는 사람을 덮친다는 귀신 이야기를 할머니로부터 들은 다음부터, 밤에 정지나무 밑을 지날 때면 나도 모르게 머리끝이 삐쭉 서는 순간, "으악" 소리와 함께 냅다 뛰었다.

문전옥답이라 불렸던 댓 마지기 논을 지나 집에 들어서면 왼편에 텃밭이 있고, 대문 왼쪽으로 텃밭과 대나무 밭을 갈라놓은 것처럼 연결된 돌담 너머에는 홍시의 유혹에 못 이겨 올라갔다가 나뭇가지가 부러져 혼이 나기도 했던 감나무가 연륜만큼이나 육중한 몸매에 깊게 팬 배를 드러낸 채 서 있다.

태어나고 자란 집은 울울창창한 대나무가 사각거리는 소리를 내면서 병풍처럼 감싸고 있다. 안채와 사랑채가 ㄱ자를 이루고 있는데, 안채는 4칸 겹집의 와가로, 세 칸에 걸쳐 길게 놓인 넓은 마룽_{마루의 방언}을 어머니께서 윤이 나게 걸레질을 하고 계신다. 정지_{부엌} 앞에는 난간에 매달려 거울삼아 들여다보고 놀았던 깊은 시암_샘이 이제 얕게만 보인다.

집 뒤의 대밭 사이로 놓인 30여 개의 계단을 따라 올라가면 운림정사_{雲林精舍}라는 현판이 붙은 아담한 기와집이 자리하고 있다. 할아버지께서 학문에 정진하면서 많은 제자를 길러냈던 학당이다.

세 개의 방이 있는데, 가운데 방은 할아버지의 학예실이고, 우측 방은 양정당_{養正堂}, 좌측은 육역당_{育英堂}이라는 현판이 걸려 있는 학동들의 공부방이다. 세 개의 방을 가로막고 있는 문을 모두 열면 방이 하나

로 탁 트이는 one room 형태로 설계되어 있다. 집을 삥 둘러 놓인 툇마루를 따라 뒤안뒤꼍으로 돌아가면 조그만 연못이 있다. 연못에는 축대 위에서 대롱을 타고 내려온 물이 바가지에 가득 차면, 엎어져 쏟아지는 물바가지가 있는데, 이것을 뭐라 부르는지 그 이름은 알 수 없지만, 가득 채우거나 넘치게 담는 것을 경계하라는 계일戒溢 정신과 지혜를 가르치고자 이것을 만들었으리라 짐작된다.

앞마당 먼발치에는 대나무가 안산案山처럼 펼쳐져 하늘을 쓸며 서 있고, 마당의 동·서로 자리 잡은 화단에는 노란 국화가 서릿바람을 견디고 있다. 마당 한 편에는 흰 매화 한 그루가 용트림하면서 비켜서 있어, 서쪽의 계단 사이에 수줍은 듯 자리하고 있는 춘란까지 더하면 매란국죽 사군자를 모두 갖추고 있다.

가을이 깊어, 찬 서리가 내리면 할아버지께서는 국화꽃을 따서 정성스레 말린 뒤 국화주를 담갔다가 지음인知音人이라도 오는 날이면 국화주 한 잔에 시조 가락이 흥겨웠다. 어린 마음에도 이러한 정취가 좋기도 했지만, 한편으로 할아버지와 운림정사는 내게 있어 공포의 대상이었다. 그러나 어찌하겠는가. 아이러니하게도 이곳에서 어린 시절의 꿈이 알알이 영글었으니…!

할아버지께서는 장손인 나에게 자신의 학문을 전수하고자, 내 나이 댓 살 때부터《해몽요결解蒙要訣》을 가르치기 시작해서, 초등학교에 들어간 뒤로는 학교에서 돌아오기가 바쁘게 책 보따리를 집어던지고 할아버지의 불호령이 떨어지기 전에 운림정사로 내달아야 했다.

밤늦게까지 글을 읽다가 꾸벅꾸벅 졸기라도 하면 할아버지의 회초리가 춤을 추었고, 그때마다 책장에는 눈물방울이 뚝뚝 떨어졌다.

한겨울에도 새벽같이 일어나 뒤안의 연못에 나가 얼음을 깨고 찬물로 세수를 하고 나서 아침 글을 읽고 학교에 가야만 했으니, 학교 숙제를 못 하고 그냥 가거나, 부족한 잠을 줄여 숙제를 해야만 했다.

철저하게 구속되고 통제된 생활도 싫었지만, 언행이나 일거수일투족에서 한 치의 빈틈도 허용하지 않는 할아버지의 엄격한 선비 만들기 교육을 어린 나이로 감당하기에는 힘겹고, 할아버지가 공포의 대상으로 변해 갔다.

할아버지의 강요(?)에 의하여 어쩔 수 없이 《해몽요결》, 《증보 계몽편》, 《계몽가》, 《명심보감》, 《제례초》, 《효경》, 《지나역대》, 《동국역대》, 《소학》, 《대학》, 《논어》 한시 작법 등을 공부하면서도 나는 과학자가 되어 보기도 하고, 판·검사가 되었다가, 일찍이 할아버지로부터 인정받았던 그림 솜씨로 화가의 꿈도 키워보면서 건성으로 글을 읽다가 어느새 등을 향해 내려치는 할아버지의 회초리 세례에 꿈은 조각나고 눈물로 책장을 적시기를 몇 번이던가!

지금도 운림정사 주변에서 할아버지에게 들킬세라 숨어서 도망 다니는 꿈을 자주 꾼다. 그러나 이제 불혹을 훌쩍 넘기고서야 할아버지 포암圃巖 선생을 존경한다. 할아버지 덕택(?)에 만학도가 되어 1인 3~4역의 생활을 하느라 마음고생도 많았으나, 그분의 학문 세계와 또 내게 왜 그리 엄격하셨던가를 이제야 깨달았기 때문이리라.

내게 지나친 기대와 정성을 오로지 회초리와 엄격한 교육으로 일관 하셨던 대쪽 같은 선비…! 포암 선생께서도 도도히 흐르는 세월의 변화에는 어쩔 수 없음을 깨달았던지, 나를 자신의 울타리 안에서 슬그머니 놓아주셨고, 몇 년 후 서울에서 할아버지의 부음을 받아야 했다.

할아버지께서는 평소, 어린 내게 이런 말씀을 자주 하셨다.

"운림정사는 남원 향교에 등록되어 있으니, 내가 죽더라도 네가 잘 관리, 보존할 것이며, 문집유고집을 발간하거라."

당시에는 그 말씀을 건성으로 들었고, 나이 들어 정신을 차려보니 그 말씀은 결국 유언이 되었으며, 나는 그 유언을 지금껏 받들지 못하고 있으니…. 내게 간곡하게 당부는 하였으나, 앞날을 예견이라도 하셨을까. 남원지南原誌에 실린 할아버지의 '운림정사기雲林精舍記'(운림정사를 축조하고 쓴 글)의 글귀가 내 마음을 더욱더 무겁게 한다.

"…운림정사라 현판을 걸어 놓으니, 간혹 시를 지어 찬사를 보내는 사람도 있다. 나는 만물의 흥폐와 성쇠는 알 수 없다고 생각한다. 거친 풀이 자라고 있는 들과 밭, 서리와 이슬이 흩날리는 곳, 뱀들이 숨어 우글우글하는 곳에 어찌 일찍이 정사가 들어설 것을 뉘라서 알았으리오! 흥폐와 성쇠는 끝없이 서로 이어지나니, 정사가 다시 거친 풀이 자라는 들과 밭으로 바뀔지도 모른다. 하여, 그

대의 말은 찬사가 아니라 조소일지도 모르나니 이만 글을 마치노
라."

(…揭額以雲林精舍, 繼之以詩. 踵門者或有讚之, 余曰, 物之廢
興成毀不可得兩知也. 昔者荒草野田, 霜露之所, 墜蛇虺之所竄,
豈知有精舍耶? 廢興成毀, 相尋於無窮, 則精舍之復爲荒草野田不
可知也. 子之言非讚也, 實嘲也. 以爲記.)

포암 선생의 예견글대로 운림정사가 자리하고 있던 곳은 황금빛 벼가
자라는 논으로 변하여 서리와 이슬이 흩날리고 뱀들이 숨어 우글거리
고 있으니, 이 막급한 불효를 어찌하리오…!

운림정사로 오르는 계단 마루에 서니, 황금빛 들판이 파란 하늘빛을
흠뻑 머금은 채 펼쳐져 있다. 어린 소년이 계단 마루에 있는 감나무 위
에 올라 황금빛 들판을 내려다보고 있다. 할아버지의 울타리를 벗어나
새로운 꿈을 펼칠 수 있는 세계가 저 너머에 있을지도 모른다는 꿈을
꾸며 깊은 상념에 잠겨 있다.

그 아이의 쓸쓸한 뒷모습을 올려다 보면서 나는 이렇게 묻는다.

"아이야! 너는 행복했었느냐?"

고개를 좌우로 흔드는 소년 위로 중년의 사나이가 오버랩 된다.

● 《남원예술》 3호 특집 내가 사랑하는 남원

1994. 1.

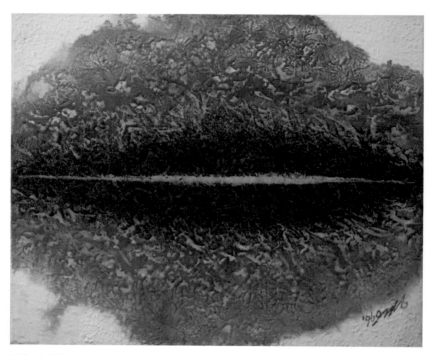

근원-이기화물도9902 | 73×61cm | 장지+석채+혼합재료 | 1999

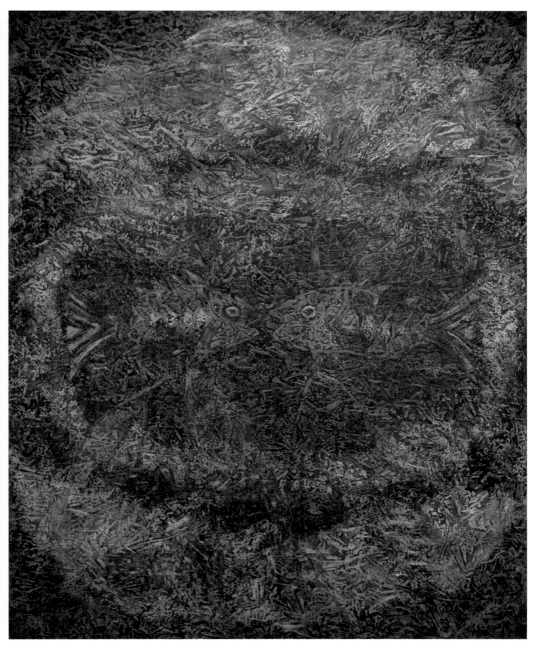

근원-이기화물도9608 | 131×163cm | 장지+석채+혼합재료 | 1996

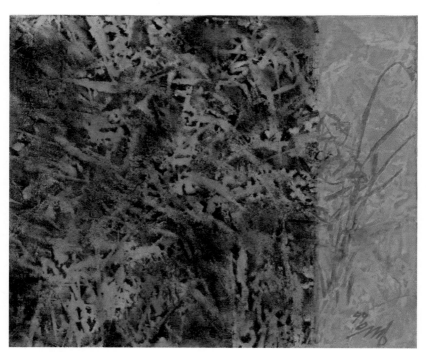

근원-이기화물도9913 | 53×46cm | 장지+석채+혼합재료 | 1999

난蘭이 주는 교훈

　난초는 난초과 식물의 총칭으로 전 세계에 약 1만 5천 종이 알려져 있으며, 우리나라에 자생하는 것은 약 39속 84종이라고 한다.

　춘란은 산에서 자라는 다년생 초본으로서 황록색을 띤 꽃이 한 줄기에 하나씩 피는데, 이른 봄에 피어 봄을 알린다 하여 보춘화라고도 부른다.

　송말의 충신이자 문인 정소남은 송나라가 망하고 원나라가 들어서자 오랑캐 땅에 고결한 난을 심지 않겠다는 뜻에서 뿌리가 드러난 노근란露根蘭을 그려 나라 잃은 울분을 달랬으며, 추사 김정희는 선비의 고아한 품격의 심상을 부작란不作蘭에 담아, 이를 유마維摩(석가의 속세 3제자 일명, 비마라힐毗摩羅詰)의 불이선不二禪에 비유하는 제를 남기고 있다.

　난은 기품 있고 고결한 자태로 인하여 군자의 품격으로 추앙받아 사

군자 중의 하나로 일컫는다.

　매화는 이른 봄 잔설 속에서도 추위를 무릅쓰고 꽃을 피워 봄이 왔음을 알리고, 난초는 깊은 산중에서도 그 유현한 청향淸香이 천 리를 마다하지 않으며, 국화는 늦가을의 상설 속에서도 꿋꿋하게 피어 군자의 절개와 같고, 대나무는 엄동설한에도 울울창창하여 사시 불변함이 가히 군자의 기상을 닮아 사군자라 칭하였으며, 북송 이래 문인 묵객들이 즐겨 문인화의 소재로 삼아 흉중 일기를 표현하기도 하고 시문으로 읊어지기도 하였다.

　그중에서도 난의 우아하고 청아한 자태는 선비정신의 그것이요, 완만하면서도 힘찬 곡선은 바로 한국의 선線이다. 완곡한 선들의 교차에 의해 만들어진 크고 작은 공간과 곡선의 조화에 의하여 제공되는 선과 여백의 미학은 절제미의 극치를 관조할 수 있다.

　공자는 춘추 전국시대에 정치에 뜻을 두고 왕도정치의 중요성을 설파하고 다녔다. 어떤 제후도 공자의 말에 귀를 기울이지 않자, 고향으로 돌아가던 길에 은곡이라는 빈 골짜기에 이르러 홀로 핀 난초를 발견하고 문득 깨달음을 얻는다.

　산속에 숨어 아무에게도 자신의 향기를 자랑하지 않아도, 그 청향에 이끌려 공자 자신이 난초를 찾아오지 않았는가.

　　　"저 난은 왕자의 향을 지녔거늘, 어찌 잡초 사이에서 외롭게 피어 있느냐. 어리석은 자들 틈에서 때를 만나지 못한 현자와 같구나."

공자는 자신의 학문과 이념을 설파하고자 하는 뜻을 접고 향리에 은거해 학문을 즐기고 문덕을 쌓았다.

빈 골짜기에서 난초를 만나 깨달음을 얻어 거문고 가락으로 〈의란조倚蘭操〉라는 시를 지어 읊었다고 하는데, 이것이 공자와 난에 얽힌 고사를 담고 있는 '공곡유란空谷幽蘭 의란조'다.

옛 선비들은 서재에 난 한두 분 놓아두고 공자의 '공곡유란 의란조'의 교훈과 지초芝草와 난초 같은 향기롭고 고상한 벗의 교제를 일컫는 지란지교芝蘭之交의 벗들과 함께 가냘프고 유연하면서도 비굴하지 않으며, 강하면서도 억세지 않은 선비처럼 고고한 난의 자태를 완상하였으리라.

여느 꽃처럼 흐드러지게 자신을 드러내지 않고, 있어도 없는 듯, 없어도 있는 듯 그런 꽃이 피면 그 은은하고 맑은 청향을 즐기면서 속세를 벗어나 인향人香과 문향文香을 다듬으면서 삶의 여유와 정신의 여백을 향유하였다.

요즘 난에 관심을 두고 난을 기르는 애란인들이 많아졌다. 그들은 주말이면 채란을 위해 산행에 나선다. 애란인답게 민춘란은 거들떠보지도 않고 오로지 변이종만 찾아 헤매면서 매우 격 높은(?) 애란인임을 과시한다.

변이종은 말 그대로 돌연변이다. 그것에서 난의 고고한 선과 군자의 품격을 어찌 느낄 수 있겠는가. 다만 희귀하다는 이유 하나 때문에 변이종 한 촉이 그야말로 무값이다. 옛 선비들의 인격도야 수단이었던 난

초가 현대 물질문명 속에서 수난을 당하고 있다.

　난을 수집하고 기르는 취미를 탓할 바는 아니지만, 애란인들은 난을 많이 가지고 있는 것을 자랑으로 여긴다. 난 2~3백 분쯤은 가지고 있어야 애란인 축에 낀다. 이쯤 되면 다다익선이 과유불급과 자웅을 겨뤄볼 일이다.

　끝없는 소유욕으로 인하여 난이 나의 완상 물이 아니라, 내가 난의 노예로 그 자리가 뒤바뀌게 된다.

　　　"…나는 난초에 너무 집념해버린 것이다. 이 집착에서 벗어나야 겠다고 결심했다. 난을 가꾸면서 산 철에도 나그네 길을 떠나지 못한 채 꼼짝 못 하고 (중략) 난초처럼 말이 없는 친구가 놀러 왔기에 선뜻 그의 품에 분을 안겨주었다. 비로소 나는 얽매임에서 벗어난 것이다. 날 듯 홀가분한 해방감, 3년 가까이 함께 지낸 '유정'을 떠나보냈는데도 서운하고 허전함보다 홀가분한 마음이 앞섰다. …"

　법정의 저서 《무소유》의 한 대목이다.

　　　　　　　　　　　　　● 전북도민일보 문화칼럼
　　　　　　　　　　　　　　　1996. 12.

근원-자연회귀0432 | 14×36 | 동판+칠보유 | 2004

근원–자연회귀0625 | 73.5×60.5cm | 동판+동유+900°소성 | 2006

근원-자연회귀0711 | 26.7×23cm | 동판+동유+900° 소성 | 2007 | 개인 소장

근원-자연회귀0563 | 73×40cm | 광목천+석채+혼합재료 | 2005

아동 미술교육의 허와 실

　미술교육은 자라나는 어린이나 청소년들에게 필수적인 교육 중의 하나다. 전문 미술인을 육성한다는 측면보다 미를 추구하는 마음에서 정서적으로 풍요로워지고 폭넓은 사고를 길러 창조적이고 창의적인 인간, 더 나아가 참다운 인간 형성에 중요한 사고와 감정과 지각을 균형 있게 기르는 데 그 목적이 있다.

　미국의 미술 교육자 로웬펠드V. Lowen-feld는 미술교육의 중요성을 이렇게 강조하고 있다.

　　"인생에 있어서 진보와 성공과 행복은 새로운 정세에의 적응력이 있어야 획득되며, 이러한 인격의 성장과 발달은 미술교육에 의하여 성취된다."

그러나 아무리 중요한 미술교육이라 하더라도 그것이 강요나 억압에 의해서 이루어졌을 때 오히려 정서를 해치게 되며 감수성이나 정조情操 발달에 결코 도움이 될 수 없다. 정조 교육에는 감수성의 발달이 중요하다. 감수성이란 자신에게 주어진 환경의 자극에 어느 정도 반응을 보이느냐를 말한다. 또한 감수성은 감정과 같이 사회에 동화되도록 육성시키지 않으면 안 된다. 그러기 위해는 가정이나 사회의 환경이 아이들에게 아름다움을 느끼고 감동을 줄 수 있도록 가꿔져야 한다.

요즈음 학부모들의 교육열은 지나치다 싶게 대단하다. 피아노, 미술, 무용, 웅변, 태권도 등으로 아이들이 어른들보다 더 바쁘다. 정서 발달과 조기 교육의 명분 아래, 기 살리기(?) 경쟁으로 아이를 혹사시키면서 부모들은 보상심리에서 대리만족을 느끼고 있는지도 모른다.

어린이 자신의 의지에 반하여 강요되는 교육은 기대 효과에 미치지 못하는 결과를 낳을 수도 있으며, 오히려 역효과를 낳는 수도 있다. 어른들의 속박에 백지 같은 동심은 상처를 받고, 질서와 규율과 주입식 교육으로 아이들의 정서는 메말라 갈 것이다.

필자의 어린 시절, 나에 대한 할아버지의 지나친 집착과 기대와 교육열로 나의 어린 시절은 행복하지 못했을 뿐만 아니라 학습효과도 반감되었다고 생각된다. 아이들의 창조적인 꿈의 세계마저 어른들이 모두 앗아가 버리고, 어른들에 의해 잘 길들여진 '타인 의존형' 인간으로 가꾸어지게 될 수도 있다.

자유에 입각한 인간교육 운동을 전개한 니일A.S.Neill이 세운 서머힐 Summer Hill 학교는 수업 시간에 출석도 아이들의 자유의지에 맡기고, 아이들을 자유로운 주체로서 인정하는 자유 학교로 잘 알려져 있다.

서머힐 학교의 실험 교육을 그대로 도입하지는 않더라도 미술교육 현장에서 교사에 의해 지나치게 학습을 구속하거나, 소재나 기법이 강요되어서는 안 된다. 아이들이 자신의 욕구에 따라 자기 생각을 마음껏 표현할 수 있도록 동기를 유발해 주는 일이 중요하다.

필자가 S 기업이나, S 공기업에서 실시한 아동 미술 실기대회에서 여러 번 심사를 맡아 본 적이 있었는데, 그때마다 안타까웠던 것은 어린이들에게 미술 재료와 기법을 무리하게 가르치거나 강요하여 자유로운 감정 표현보다는, 교사의 일률적인 지도에 의하여 동일한 기법이나 화풍으로 그려진 그림들이 미술 학원이나 유치원별로 그룹을 형성하고 있었다. 이러한 아동미술교육이라면 차라리 내버려 두느니만 못하다. 참으로 안타까운 일이 아닐 수 없다.

아이들 자신이 어떤 사물을 보거나 체험하고 느낀 감정이나 생각을 꿈의 세계를 노닐 듯, 자발적이고 자유롭게 표현하면서 창의력을 길러야 함에도, 어른들의 눈높이에 맞추려는 흔적이 여실했다. 심지어 학부모나 교사가 구도를 잡아주거나, 마무리 손질까지 해준 그림도 있었다. 이는 교육이라는 미명하에 아이들의 창의성과 천재성을 빼앗는 행위다.

아동 미술교육은 결과보다 과정이 더 중요하다. 아이들 스스로가 자

발적인 자기표현에 의하여 창의성이 계발되도록 끊임없이 아이들의 생각을 들어주고 소통해야 한다.

어린이들에게 미술 재료나 기법은 자신의 표현 욕구의 단계에 따라 발달하도록 유도해 나가면 된다. 재료의 물리적 반응에 따라 나타나는 기법을 강요하고 아이들의 생각을 구속하게 되면, 아이들은 얼마 가지 않아 그림에 흥미를 잃게 될 것이다. 아동 미술은 우선 그리는 행위가 즐거워야 한다. 사물을 아름답게 바라보고, 아름답게 표현하려는 욕구에서 정서가 풍요로워지고, 잠재 능력이 개발되어 정조 발달에도 도움이 된다.

로웬펠드는 그의 저서 《미술교육 사상》에서 어린이 미술 표현의 독특한 특성에 대하여 이렇게 강조하고 있다.

> "…어린이는 경험과 표현에 대한 자신의 세계를 가지고 있기 때문에 외부의 간섭이나 자극은 그들의 사고와 지각에 어울리지 않고, 그들의 상상력에 도움이 될 수 없다. 어른의 마음은 어린이의 마음과 다르기 때문에 교사들은 어른과 닮은 어린이의 그림을 기대해서는 안 된다. …"

● 전북도민일보 문화칼럼
1996. 3.

근원-자연회귀643 | 41×31.6cm | 동판+동유+900°소성 | 2006

근원-자연회귀0516 | 53×46cm | 장지+석채+혼합재료 | 2005

근원-자연회귀0537 │ 53×45.5cm │ 장지+수정말+혼합재료 │ 2005

근원-이기화물도9621 | 116×65cm | 장지+수정말+먹 | 1994

이 가을엔
문화인이 되어 보자

태풍 루사가 잔인하게 할퀴고 간 산하에도 시간은 멈추지 않고 가을은 어김없이 찾아왔다. 미처 치유되지 못한 커다란 상처를 딛고 찾아온 가을이기에 더욱 소중하고 아름답다.

천고마비의 계절이라 일컫는 이 가을은 정신을 살찌울 수 있는 사색의 계절이자 문화의 계절이다. 하늘빛 파란 창가에 앉아, 한 잔의 커피 향기 벗 삼아 한 편의 시를 읊조려도 보고, 산들바람 이는 초저녁이면 저녁노을 밟으며 가족들 손잡고 음악회나 공연장을 찾아 일상으로부터의 해방감을 만끽해 봄직도 하다. 주말이면 전시장에 들려 그림을 감상하기에도 더없이 좋은 그런 계절이다.

어느 설문 조사에 따르면, 우리 국민의 80%가 자신이 문화인이라

생각하고 있다. 이 설문 조사가 말해 주지 않더라도 현대인은 누구나 할 것 없이 자신이 문화생활을 하고 있으며, 그러기에 문화인이라 자처한다.

가족과 함께 공연장으로

물질만능주의가 팽배한 현대 사회에서 현대화된 의·식·주 문화와 향락적인 소비문화를 누리는 것 역시 광의의 개념으로 보면 문화생활을 하는 것만은 사실이다. 자본주의 사회에서 소비가 미덕이라고 하지만 무엇을 어떻게 소비할 것인가를 놓고 우리는 심각하게 고민하지 않으면 안 된다. 경제적인 소비뿐만 아니라, 시간의 소비 형태 또한 문화인의 척도가 되기 때문이다.

문화를 한마디로 정의할 수는 없지만, 문화라는 용어는 라틴어의 '쿨투라cultura'에서 파생한 '컬처culture'를 번역한 말로 본래 경작耕作이나 재배를 뜻하였으나, 후에 학문·지성·교양·예술 등의 뜻을 가지게 되었다고 한다.

사전적 의미의 문화인이란 학문, 예술 등에 종사하는 사람, 또는 높은 문화적 교양과 깊은 지식, 세련되고 우아한 생활, 예술풍의 요소를 풍류하거나 누리는 사람을 일컫는다.

21세기 우리 사회는 생존이 위협받는 절대 빈곤의 해결이 당면 과제가 아니라, 삶의 질을 논할 때라고 본다. 물질적인 가난보다 정신적인

빈곤에 주목할 때다. 정신이 가난한 사람은 물질적인 풍요만으로는 그 갈증을 해소할 수 없다.

일상에 쫓겨 살다 보니 문화니, 예술이니 하는 것은 나하고는 상관없는 사치품이요, 남의 이야기쯤으로 치부해 버리고 사는 사람들도 없지 않을 것이다. 물리적인 시간보다 마음의 시간을 갈무리하여 여유와 여백을 되찾아 문화예술로 채워보자.

짧게는 몇 개월, 길게는 몇 년씩 걸려 준비한 전시장에는 관람료를 받는 것도 아닌데, 봐줄 사람이 없어 개점휴업 상태다. 전기료나마 절약할 양으로, 조명을 꺼놓은 동굴 속 같은 전시장에 들어설 때면 공허한 적막감이 우리를 아프게 한다. 아무리 훌륭한 작품을 무대 위에 올려놓으면 뭐 하겠는가. 이 빠진 듯 볼썽사나운 객석이 예술인들을 슬프게 하는 것을 ….

이 같은 현상들은 예술인들이나 국가적인 입장에서도 크나큰 손실이 아닐 수 없다.

의식·생활 대전환 필요

우리는 문화예술에 목말라해야 한다. 예술인들이 혼신의 힘을 다해 만든 작품과 그들에게 조그만 관심을 기울여 준다면, 그들의 작품은 그것을 사랑해 준 사람들에게 마음의 양식이자 인생의 갈증을 해소해 줄 생명수로 되돌아갈 것이다.

문화예술은 어느 특권층의 전유물이 아니라 관심을 가진 사람, 모두의 것이다. 우리 아이들에게도 어려서부터 문화예술의 젖줄을 물려야 한다. 인간의 창의력이 유년기에 형성되고, 문화예술을 가까이하는 환경 속에서 성장한 아이는 창의적인 인간으로 성장하기 때문이다.

문화예술에 대한 우리 모두의 관심과 사랑은 문화 예술인들의 창작 의욕을 북돋우고 나아가 국가 경쟁력을 신장시키는 원동력이 될 것이다.

이 가을엔 우리도 정신의 양식을 수확하여, 현실적인 욕심으로 채워진 곳간을 덜어내고 정신의 양식으로 가득 채워 진정한 문화인이 되어 보자. 그리하여 21세기, 문화예술이 삶의 질을 주도하고 국력을 좌우하는 문화의 세기가 되어 아름다운 예술문화의 열매가 알알이 맺히기를 기대해 본다.

● 전북도민일보 전북춘추
2002. 10.

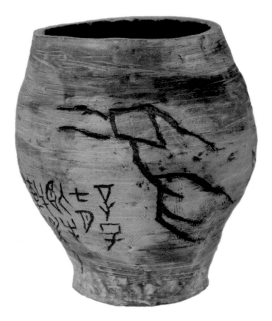

자연회귀22 ×25cm │ 태토+음각철사+1300° 소성 │ 2001

근원-이기화물도9505 | 162×131 | 마직+먹+석채+혼합재료 | 1995

근원-이기화물도9427 ㅣ 61×53cm ㅣ 장지+먹+석채 ㅣ 1994

근원-기다림2008 | 73×70cm | 장지+수정말+혼합재료 | 2000 | 개인 소장

미대생은 둔재다

　인간의 뇌는 좌뇌와 우뇌가 있어 좌뇌는 암기나 수리적인 능력, 즉 이성을 담당하고 우뇌는 감성이 요구되는 창의력을 담당한다고 한다고 한다. 따라서 좌뇌를 디지털이라 하고 우뇌를 아날로그라고도 하는데, 양쪽 뇌가 균등하게 발달하는 것이 바람직하겠지만, 대개는 그렇지 못하다.

　특히 예술창작에 종사하는 사람들은 오른쪽 뇌의 발달이 요구되지만 요즘처럼 전인교육이 입시 위주의 주입식 교육에 밀려난 현실에서는 왼쪽 뇌만 키우고 있는 것이 아닌가 우려된다.

　입시 철이 다가오고 있다. 입시생을 둔 가정은 물론 전국이 초비상이 걸리고 한판의 입시전쟁을 치르게 된다. 이 전쟁에서 승자와 패자가 갈

리게 된다. 한 번의 패자가 영원한 패자일 수 없고, 한 번의 승자가 영원한 승자일 수 없음에도, 내 아이만은 이 전쟁의 패자로 만들지 않고, 부모 자신도 패자가 되지 않기 위해 온갖 정성이 하늘을 찌고도 모자라 수단과 방법을 가리지 않는다.

필자는 지인들로부터 "우리 아이가 학과 성적이 시원치 않아 미술대학에 보내려고 하는데…."라는 질문을 받을 때가 종종 있다. 이럴 때면 뭐라 답해야 할지, 난감해지는 것은 나의 몫이다. 상황을 판단하지 못하고 하는 말에 화를 낼 수도 없고, 그렇다고 사실대로 이야기해 주려니 상대방이 난감해할 것 같고….

미술대학은 공부 못하는 둔재들이 모인 곳이 아니다. 어린 시절, 몇 번의 실기대회 입상 경력을 가지고 미술에 탁월한 소질이 있다고 오판하거나, 일반 학과목의 성적이 부진할 경우, 실기점수로 보완하여 무조건 대학에 보내겠다는 계산과 열정으로 과감하게 미술 학원으로 내몰리게 된다.

적성이나 개성은 무시한 채 대학에 합격하고 보자는 이 같은 발상은 학부모나 학생 당사자는 물론이오, 국가적으로도 큰 손실이며, 훌륭한 예술인 양성에도 크나큰 걸림돌로 작용하고 있다.

아웃풋output 교육을 할 수 없는 현실로 말미암아 미술교육에서 있을 수 없는 인풋input 교육으로, 묘사석고 데생과 전공 실기를 열심히 해서 운 좋게 미술대학에 합격한다 하더라도 그 학생은 얼마 가지 않아 그림에 흥미를 잃게 될 것이고, 공부 대신 다른 흥밋거리를 찾아 방황하다가

입학은 곧 졸업을 보장받는 현행 제도하에서 무난히(?) 졸업하게 될 것이다.

이러한 현상은 미술대학에 국한된 문제만은 아니다. 적성과 무관하게 수능 점수에 따라 전공이 결정되는 슬픈 현실로 말미암아, 그 학생들의 졸업 후 인생행로가 어찌 될 것인가는 상상에 맡겨두기로 하자.

이러한 의식이 사회 전반에 확산하기까지는 잘못된 입시 제도를 재활용한 학부모들과 고등학교의 진학지도, 공정성 확보에만 급급한 현행 입시제도에 그 책임을 묻지 않을 수 없다.

그러나 학부모들은 입시 제도를 탓하기 전에, 가장 무거운 책임으로부터 자유로울 수 없다는 것을 인식하고 문제의식을 가져야 한다.

학과성적이 좋지 않으면 실기점수로 보완하여 미술대학에 보내는 것이 과연 자식의 장래를 위하는 길인가 깊이 생각해 볼 일이며, 대학 또한 그러한 학생을 원치 않는다.

예술가는 천재성과 창의성을 요구하고 있다. 어렸을 적부터 예술가의 꿈을 키우기 위해서 예능 계열을 지원하는 학생들은 많은 시간을 실기에 할애하다 보니 다른 학과목의 성적이 상대적으로 다소 저조할 수도 있다. 이를 두고 둔재라 오인하지 말자.

여기에 입시제도 역시 한몫 거들고 있다. 공정한 입시관리의 객관성 확보에만 급급한 나머지 재능 있고 창의적이며, 훌륭한 재목으로 성장 가능성 있는 학생들을 선발하는 데, 역기능으로 작용하고 있다.

천재성 있는 아이가 있다 하더라도 미술 학원에서 모범 답안지를 베

끼는 훈련으로 본인의 개성과 창의성을 빼앗기고, 입시 과정에서도 본인의 개성과 창의적인 능력을 펼쳐보지 못하도록 같은 잣대로 재단해버리는 현행 실기시험 제도의 대대적인 개선이 요구된다.

내신등급의 적용 비율도 상향 조정되어야 한다. 손끝 기능, 즉 묘사 능력이 뛰어나다고 해서, 곧 좋은 작품을 할 수 있고 좋은 작가가 되는 것이 아니기 때문이다.

데생 능력의 필요성을 전면 부정하려는 것은 아니다. 그러나 현재 실기시험으로 시행하고 있는 석고 데생과 전공 실기는 창의성이 철저하게 배제된 채 사실 묘사의 반복 훈련만 요구하는 결과를 가져오고 있으며, 미술교육에서 있을 수도 없고, 있어서도 안 되는 암기 위주의 숙달 교육으로, 손끝 기능만 익히고 있는 것이 입시 미술의 현주소다.

필자는 신입생들과 첫 수업에서

"대학에 오기 위해 밤을 새우면서 지겹도록 그렸던 그림은 지금부터 머릿속에서 하나하나 지워버리고, 여러분의 심연에 깊이 잠자고 있을 신이 내린 천재성과 창의력을 깨우는 훈련을 하도록 하자…"라는 말을 자주 한다.

현행 입시제도가 작가 지망생으로서 필수적으로 검증받아야 하는 창의력이나 상상력, 잠재 능력 테스트는 철저하게 배제된 채 학생들을 평준화시켜놓고 도토리 키 재기를 하고 있는 데서 오는 부작용이다.

이러한 일련의 사안들이 '둔재는 미술대학으로'라는 등식을 만들어내는 현실에서 학부모들의 의식 전환과 아울러 훌륭한 작가로 성장 가

능성 있는 학생을 선발할 수 있도록 현행 입시제도를 하루빨리 개선하지 않으면 안 된다.

그리하여 '둔재는 미술대학으로'라는 불명예를 벗고, 미술 영재들이 모이는 미술대학이 되어 미술인의 자긍심을 회복하고 교육비의 낭비와 인생 습작품 양산을 막아야 한다.

● 전북도민일보 문화 칼럼
1996. 10.

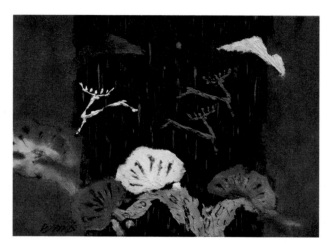

근원-이기화물도0509 ┃ 41×32cm ┃ 장지+석채+먹+혼합재료 ┃ 1997

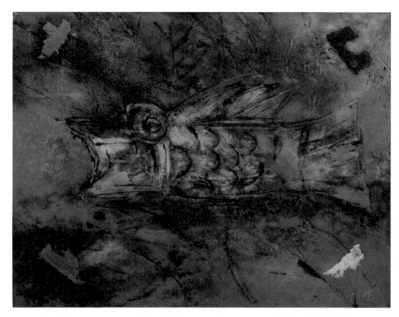

근원-이기화물도718 | 73×61cm | 장지+석채+혼합재료 | 1997

근원-이기화물도9915 ㅣ46×37cm ㅣ 장지+석채+혼합재료 ㅣ 1999

할아버지와 나는 2촌

　현대사회는 전통적인 대가족 제도가 해체되고 직계가족 또는 핵가족
화되어가면서 대가족이나 직계가족하에서의 관습이나 가풍家風, 가계
家系 구성원 간의 친등親等에 대한 관심이 점점 멀어지고 있는 것이 현
실이다.

　촌수는 친족 상호 간의 혈통 연결의 근원 차遠近差를 측정하는 단위
로서 마디寸를 뜻한다. 즉 마디 수가 많으면 먼 혈족이요, 마디 수가 적
으면 가까운 혈족으로 삼촌叔父이나 사촌종형제과 같이 친족의 지칭어로
사용되기도 한다. 직계혈족의 존·비속에 대해서는 촌수로 지칭하지 않
으며 나自己를 기준으로 세世, 또는 대代라 칭하고 방계혈족은 촌이라
칭한다.

얼마 전 TV나 라디오를 통해서 이런 공익광고를 접할 수 있었다.

"나는 오늘 새로운 걸 알았다. 할아버지랑 나랑은 2촌, 그리고 엄마랑 아빠는 무촌이라고 했다. 너무 가까워서 무촌인가 보다. 노사에도 촌수가 있다면 부부처럼 노사는 무촌⋯."

할아버지와 내가 2촌이라니, 이 씁쓸한 기분은 내 몫만이 아니기를 바랄 뿐이다. 자신을 중심으로 부모 1촌, 조부 2촌, 증조부 3촌, 고조부 4촌, 자녀 1촌, 손자 2촌이라고 주장하고 가르치는 예도 있으니 카피라이터의 잘못만도 아니다.

촌수가 직계 간의 친등을 계산하기 위함이 아니라 방계旁系의 친등을 셈하기 위한 것이기 때문에 직계혈족 간에는 촌수를 사용하지 않는다.

다만 직계혈족 간에 예외적으로 자신과 아버지 사이를 1촌으로 규정한다. 이는 방계의 촌수를 계산하기 위한 기준으로 삼기 위한 것에 불과하므로 아버지를 1촌이라 부르지는 않는다.

"두산 세계 대백과 사전에 의하면 자신과 아버지의 1촌, 아버지와 아버지할아버지의 1촌을 더하여 2촌으로 생각하는 사람들이 많은데 이는 근거가 없다. 자신과 아버지의 관계에만 사용한다는 것은 곧 자신과 아버지의 1촌만을 인정한다는 말이다. 아버지, 할아버지, 증조부, 고조부, 10대 조, 20대 조, 시조를 막론하고 자신과

의 촌수는 무조건 1촌이라는 뜻이다."

다시 말해, 나와 아버지가 1촌으로 설정하는 것은 맞으나, 할아버지와 2촌 증조할아버지와는 3촌으로 계촌해서는 안 된다는 말이다.

촌수를 계산해 보면 나와 아버지가 1촌이니 형제간은 2촌이다. 숙질간이 3촌, 종조부從祖父나 종형제 간이 4촌이다. 그러나 이는 친등을 계산하기 위한 수단이지 호칭은 아니다. 즉 형제간을 2촌이라 부르거나 종조부를 4촌이라 부르지 않는다. 더욱이 할아버지가 2촌이라면 형제와 같은 촌수가 된다.

신세대 카피라이터에 의해 쓰인 카피이려니 접어 생각하고 씁쓸한 미소 한번 짓고 말 수도 있지만, 방송의 영향력이 한 나라의 문화와 사회교육, 특히 청소년들의 생활교육 전반에 파급되는 영향력의 지대함이란 새삼 강조해도 모자람이 없다. 전파 매체가 사회교육에 미치는 파장을 고려해 볼 때, 공익을 위한 공익광고 방송이 공익에 공해(?)로 돌아와서는 안 된다.

이는 방송만의 책임도 아니며, 사회가 산업화 서구화되어 감에 따라 사회이동의 증가와 핵가족화로 인한 대가족 제도의 해체 현상과 인성교육이 입시 위주의 교육에 밀려난 현실 등 그 책임은 우리 기성세대는 물론 사회가 함께 져야 할 문제가 아닌가 한다.

1997.

근원-자연회귀.0517 | 28×18.cm | 동판+동유+900°소성 | 2005

근원-자연회귀0558 | 41×32cm | 동판+칠보유+900° 소성 | 2005 | 개인소장

근원-암각화0109 | 37×26.5cm | 토판+화장토+900° 소성 | 2001

畵虎畵皮難畵骨 知人知面不知心: 범을 그리되 그 모양을 그리기는 쉬우나 뼈를 그리기
어렵고, 사람의 얼굴은 알 수 있으되 그 마음까지 알기는 어렵다. ―《명심보감》

강의평가
누구를 위한 것인가

　한 학기의 끝자락에서, 10년 넘게 시행해온 강의평가제의 문제점은 무엇이며 근본 취지에 얼마나 접근하고 있는지, 무관심 속에 묻어두지 말고 한 번쯤은 진지하게 분석해 보고 담론의 장으로 끌어내야 한다.

　강의평가제 도입 초기, 동양적 사제관에 의하여 학생이 교수를 평가하는 것에 대한 거부감으로 반대 의견도 많았다. 그러나 강의평가 시행 여부가 교육인적자원부의 대학 평가 항목에 포함되면서 의무적으로 시행하게 되었지만, 이제 와서 잘 굴러가고 있는 제도를 가지고 웬 뒷북치는 소리냐고 할 수도 있다.

　그러나 학생들의 평가를 통해 강의 수준을 향상하고, 나아가 학문의 국제경쟁력을 높인다는 당초 취지와는 달리, 타당성이나 신뢰도에 대

한 후속적인 연구도 없이 형식적인 제도로 굳어져 가고 있는 것이 강의
평가제의 현주소다.

우선, 강의평가 문항을 살펴보면 총 8개 문항으로 지면상 조목조목
짚고 넘어갈 수는 없지만, 추상적이거나 중복, 또는 교과목 특성이나
설문의 기술적이고 심리적인 문제들이 고려되지 않은 문항들이 많다.

또 학생들의 강의평가 참여도를 높이기 위한 방편으로 일정 기한 내
에 강의평가에 응하지 않은 학생들은 성적 조회가 불가능하도록 제도
화하고 있다. 학생이 성적을 조회하기 위해서 사이트에 접속하여 강의
평가를 먼저 해야 성적을 알 수 있음에도 불구하고 "본인의 성적은 잘
나올 것 같습니까?"라는 예상 질문을 먼저 접하게 된다. 본인이 평소 공
부를 열심히 하지 않았다고 생각되어 "그렇지 않다"라고 답변을 하게
되면, 그 부정적인 평가점수는 교수에게 돌아간다. 그 학생의 성적이
잘 나오지 않은 것이 마치 교수의 책임인 것처럼….

조사에 의하면 학생들의 강의평가 태도에도 심각한 문제가 있다. "문
항 읽기가 귀찮아서 같은 번호에만 체크했다"라고 하는가 하면 "성적
조회를 하기 위한 수단으로 별생각 없이 대충 답변했다"라는 학생도 대
다수다.

더욱 심각한 문제는 민주적인 제도를 개인적인 감정처리 수단으로
이용하고 있다는 점이다. 평소 좋은 감정을 가지고 있는 교수는 무조건
좋게 평가하고, 마음에 안 드는 교수는 모든 항목에서 부정적인 평가
를, 이도 저도 아니면 "보통이다"라고 답한다는 것이다.

이처럼 감정처리 수단이나, 건성으로 평가된 신뢰성 없고 공정하지 않은 강의평가 결과는 교수 연구업적 등과 합산되어 교수의 인사_{승진, 재임용}에 반영된다는 데 문제의 심각성이 있다.

학생들은 귀찮고, 교수들은 때로 불쾌할 수밖에 없는 낭비적이고 소모적이며, 신뢰성도 없는, 요식행위에 불과한 이 제도를 유지해야 할 당위성이 어디에 있으며, 누구를 위하여 강의평가를 시행하고 있는지 묻고 싶다.

강의 수준 향상은 강의평가 제도로 구속하고 강제하기 이전에 교수 스스로가 갖춰야 할 기본적인 의무이자 덕목임에도 불구하고 이를 계량화해야 하는 현실이 안타깝기만 하다. 그럼에도, 교수의 강의 수준을 향상하는 방법이 계량화밖에 없다면 현행 제도를 근본적인 측면에서 전면적으로 개선해야 한다. 교수와 학생 간의 의사소통 수단과 수업의 질적 향상 측면에서 보다 실질적인 대책을 마련하되, 누구나 그 당위성에 대하여 납득할 수 있고 교과목 특성과 우리 문화와 정서에 맞는 평가 기법이 연구 개발되어야 한다.

특히 학생이 능동적으로 참여하지 않으면 수업 진행이 불가능한 실험, 실습, 실기 등 강의의 변수를 무시하고 하나의 잣대로 다양한 것들을 재려는 일괄적인 평가 문항은 현실에 맞게 개선돼야 마땅하다.

1960년부터 강의평가제를 도입한 미국의 대학은 평가 방법이 구체적이고 세분화되어 있다. 세미나 형식의 강의, 대규모 강의, 실험 실습 등 강의 형태와 전공에 따라 다양한 유형의 설문이 개발된 것으로 알려

져 있다.

강의 질을 향상하고 평가의 신뢰도를 높이기 위해서는 외국 대학의 장점을 수용하되 우리 대학의 문화와 환경에 융합하기 위한 노력도 마다하지 않아야 한다.

강의평가 제도는 교수나 대학의 일방적인 노력만으로만 개선될 수 없다. 아무리 훌륭한 제도라 해도 그것을 운용하는 사람에 의해 성패가 갈린다. 평가자인 학생이 적극적으로 수업에 참여한 후에 객관적이고, 건설적이며 민주적으로 강의 비판을 했을 때 비로소 양질의 수업을 받을 권한을 스스로 찾는 길이라는 것을 학생들은 자각해야 한다. 본인이 어떤 자세로 수업에 임했는가 하는 자기 성찰과 함께 진지한 태도로 사적인 감정이 배제된 공정한 목소리를 낼 때 비로소 강의평가 제도는 근본 취지에 합당한 민주적인 제도로 거듭날 수 있다.

● 전북대학교신문 오피니언 세상만가
2005. 11.

근원-이기화물도9509 | 163×131cm | 장지+석채+혼합재료 | 1995 | 전북대학교 소장

근원-이기화물도2203 | 116×80cm | 요철지+먹+혼합재료 | 2022

설날

예로부터 설날은 일 년의 시작이라는 의미에서 신일愼日이라고도 하였다. 근신하여 경거망동을 삼가는 뜻에서 몸과 마음을 깨끗이 하고 행동을 조심하였으며, 경건한 마음으로 벽사 초복僻邪招福을 기원하기도 하였다.

설의 어원은 삼간다의 고어인 '섧다'에서 유래된 것으로, 새해 첫날을 삼가지 않으면 일 년 내내 슬픈 일이 생긴다는 뜻에서 붙여진 이름이라고도 하고 '섣달' 또는 '설다生'에서 유래되었다는 등 여러 주장이 있다.

우리 민족의 대명절, 설날이 일제 강점기 이후 오늘날까지 편안한 날 없이 설움을 당하고 있다. 1895년고종 32년 일제에 의해 양력 사용이 시작된 이후 음력설과 양력설의 싸움은 그 끝이 보이지 않는다.

일제 통치하에서는 일제에 항거하는 의미에서도 철저하게 음력설을 고집했다고 한다. 그러나 해방 이후 경제 논리에 의하여 이중과세 논쟁이 계속되다가, 1985년 정부에 의하여 우리의 민속 명절을 뜻있게 지내자는 취지에서 설날을 '민속의 날'로 정한 바 있다.

그 후 1989년 국민들의 정서를 고려하여 전통적인 미풍양속을 소중하게 지켜나간다는 의미에서 다시 '설날'로 고치고 3일간의 연휴로 지정하기에 이르렀다.

최근 보도에 의하면 연간 17일에 달하는 법정 공휴일을 13일로 축소하는 방안을 검토 중이며, 그 해결책으로 설이 섭게도 도마 위에 올라 음력설 연휴를 폐지하는 안까지 제시되었다고 한다. IMF 체제에서 글로벌 시장에서의 경쟁력을 갖추고 생산성을 향상하기 위한 특단의 조치로 짐작은 되지만 왜 하필이면 또 민족의 대명절 설날이 희생양이 되어야 하는가.

그동안 우리의 여가 문화가 향락과 소비 성향으로 흘러왔음은 늦게나마 자성해야 할 부분이지만, 법정 공휴일 축소 조정의 당위성과 이중과세의 문제점은 국민의 공감대 형성이 우선되어야 하지 않을까 한다.

새해 첫날, 조상 숭배와 웃어른을 공경하는 '효' 사상으로부터 출발하는 설은 우리가 가꿔 나가야 할 미풍양속이며, 지방마다 특색 있고 아름다운 민속을 가지고 있는 우리 고유의 대명절임이 틀림없다. 따라서 우리 민족의 주체성과 정체성 확보를 위해서라도 우리 민족의 정서가 녹아 있고 반세기 동안 이중과세의 논란 속에서도 음력설을 지켜온 대

다수 국민을 위해서라도 설날과 그 연휴는 존속돼야 한다.

경제 논리에 앞서 그것보다 더 소중하게 지켜나가야 할 무형의 문화유산도 있다는 것을 간과해서는 안 될 일이다.

● 전북도민일보 문화칼럼

1998. 2.

근원-이기화물도9921 | 390×194cm | 장지+석채+먹+혼합재료 | 1999 | 서울시립미술관 소장

불인자불가이구처약 | 25×36cm | 태토+백토+음각+900°소성 | 2001

不仁者 不可以久處約 不可以長處樂 仁者安仁 知者 利仁: 어질지 못한 자는 오랜
역경을 이겨내지 못하고, 오랫동안 안락하게 지내지도 못한다. 어진 사람은 인을 편하게 여
기고 지혜로운 사람은 인을 이롭게 여긴다. ─《논어》, 이인편里仁篇.

한자 문맹 이대로 좋은가

한자는 약 5천 년 전, 삼황오제三皇五帝 때 황제의 사신史臣 창힐蒼頡이 새와 짐승의 발자국을 보고 만들었다는 설이 있다.

한국·일본·베트남 등 고대 중국 문화권에 속했던 나라에서 수천 년 동안 단절되는 일 없이 현대까지도 통용되고 있는 유일한 고대 문자다.

우리나라에 한자가 유입된 연대는 위만조선 시대까지 거슬러 올라간다고 하는데, 좀 더 본격적으로 유입된 것은 6~7세기에 이르는 삼국시대였으며, 세종대왕이 훈민정음을 창제하기 이전까지 한국어를 표기하는 유일한 문자였을 뿐만 아니라 한문 본래의 용법 외에 향찰鄕札, 이두吏讀, 구결口訣 등과 같은 한자 음훈차표기법音訓借表記法이 발달하였다.

오늘날까지도 한자는 한글과 함께 우리 언어 표기의 중요한 수단이 되어 왔음에도 불구하고 1945년 이후부터 한자 폐지론과 한글 전용론이 여러 차례에 걸쳐 제기되었다.

1975년 10월 18일에는 문교부현 교육부에서 상용한자 1천3백 자가 선정되었고, 1970년부터는 관공서의 모든 공문을 한글로만 작성하도록 하였을 뿐만 아니라, 한자 교육을 폐지하고 초·중·고등학교의 모든 교과서를 한글화하여 정책적으로 한자 문맹을 양산한 결과를 가져왔다.

문교부는 1972년 8월, 1천8백 자의 한자를 중·고등학교 교육용 기초자료로 선정 발표했으나, 입시 위주의 교육 현장에서 주요 과목 우선순위에서 밀려나 푸대접을 받고 있다.

얼마 전, 모 일간지에서 "서울대 철학과 전공과목인 '철학 원론' 시간에 최남선의 《한국사》와 정인보의 《조선사 연구》 등 한자가 많이 섞인 40~50년대 저서들을 해독하지 못한 학생들이 발표를 포기하는 바람에 수업이 제대로 진행되지 못한 웃지 못할 일이 있었다"라는 기사를 읽은 적이 있다.

필자도 학기 초에 학생들에게 참고문헌을 추천해 주는데 학기 말 강의평가 문항에 "참고도서는 유익했습니까?"라는 질문에 "아니오"라고 답한 학생들이 많았다.

그 책이 한자가 많이 섞여서 읽을 수가 없었다는 사실을 나중에야 알고 실소를 금할 수 없었다. 읽지 못했으니 유익하지 않을 수밖에….

한자 문화권의 학문을 전공하는 학생들은 한자 문맹이 수업 진행과

학문 연구에 막대한 지장을 초래하고 있으니, 문제의 심각성은 매우 염려스러울 정도다.

해방 후 우리의 국어정책은 문맹 퇴치 운동, 국어순화 운동, 한글 기계화 운동 등 활발한 국어 운동을 해왔으며, 그 성과나 업적 또한 높이 평가받을 만한 긍정적인 면도 없지 않다. 문맹 퇴치 운동에 힘입어 이제는 우리 사회에서 한글 문맹자를 찾아보기가 쉽지 않게 되었지만, 한글 전용 운동이나 한자 폐지 운동으로 말미암아 오늘날 또 다른 한자 문맹자를 양산하여 사회문제로 대두되고 있다.

대학생이 되어서 다시 한자 과외 수업을 받아야 하고 회사에서는 신입 사원을 대상으로 한자 재교육을 해야 한다니, 이는 잘못된 정책으로 인하여 막대한 시간과 교육비를 낭비하고 있는 것이다.

한자가 한국어에 끼친 영향은 단순한 차용의 정도를 넘어 그 전부가 전체적인 체계로서 아직도 우리의 언어체계 속에 살아 있으며 풍부한 신어新語 생성력을 발휘하고 있음에도 불구하고 한자가 표기법이나 한글전용 정책으로 인하여 점차로 쇠퇴하고 있는 것은 참으로 안타까운 일이 아닐 수 없다.

조사에 의하면, 국어사전이 한자어 70%와 한국어 30%로 구성되어 있다고 한다. 따라서 한자를 혼용하지 않으면 일상에서 흔히 사용하지 않은 한자 어휘나, 동음이의어同音異義語의 경우 의사소통에 어려움이 따르는 것은 자명한 일이다.

우리의 언어문화는 수천 년 동안 한자 문화권 속에서 길들고 발달해

왔다. 이를 단기간에 정책적으로 한자를 폐지하거나, 한글전용 정책
으로 전환하려는 무모한 노력의 결과가 오늘날 우리말의 어휘가 가진
깊이와 뜻을 모르는 젊은이들을 양산하고 있다는데, 문제의 심각성이
있다.

　한자 문맹, 이대로 좋은가 깊이 생각해 볼 일이다.

● 전북도민일보 문화 칼럼

1997. 8.

근원-이기화물도9410 | 163×131cm | 장지+석채+혼합재료 | 1994

근원-자연회귀0555 | 36×18cm | 동판+동유+900°소성 | 2005 | 개인소장

근원-자연회귀0560(부분) | 73×61cm | 장지+수정말+혼합재료 | 2005

근원-이기화물도9936 | 61×73cm | 장지+석채+혼합재료 | 1999

예향은 있는가

　전북은 온유하면서도 수려한 산세와 드넓은 평야를 가진 지역적 특성으로 말미암아 풍족한 먹거리와 여유로운 생활 속에서 천년의 유구한 역사와 문화를 이어온 고장이다. 조상의 얼과 슬기가 면면히 이어져온 고도라는 명성에 걸맞게 찬란한 전통문화와 전통음식, 판소리, 농악, 구전 문학 등이 발달하였으며 뛰어난 판소리 명인과 서예가를 배출한 고장이기도 하다.

　예술을 사랑하고 예술인을 아끼고 대접할 줄 아는 명실상부한 예술의 고장으로서 깊은 역사적 연원을 가지고 있기에, 전북을 일컬어 예향이라고 부르는 데, 부족함이 없다.

　그리 오래지 않은 옛날, 전북에 문화예술 관련 기반 시설이 전혀 없

던 시절, 서·화가들은 다방의 벽면에 작품을 걸어놓으면 훌륭한 전시장이 되었고, 국악인들은 마당에 멍석 깔고 병풍 두르면 훌륭한 무대가 되었던 시절에도 문화예술인을 아끼고 사랑하고 대접해 주는데 결코 인색함이 없었다.

예술인을 아낄 줄 알았던 시절은 농경사회에서 산업사회로 바뀌기 시작한 전환기까지였다고 생각된다. 당시의 예술인들은 주위의 만류에도 불구하고 오로지 예술이 좋아서 춥고 배고픈 것도 마다하지 않고 자기의 인생을 예술에 묻고자 했던 사람들이었다. 투철한 자기 철학이 있었으며, 인간과 예술이 어떠한 등식에 놓여야 하는가를 알았으며, 자신의 자리매김 또한 어떻게 해야 하는가를 아는 그러한 사람들이었다.

그러나 오늘날, 예향 전북의 모습은 어떠하며 예술의 고장에서 예술인의 위상은 어떠한가?

예술 관련 기반 시설을 보면 타 지역과 비교해 흡족하지는 않지만 '한국소리문화의 전당'을 비롯하여 '전북대학교 삼성문화관', '전북예술회관' 등의 전시장과 공연장을 확보하고 있으니, 대중과 만날 수 있는 장은 아쉬운 대로 마련된 것이다.

그러나 오랜 시간 혼신의 힘을 다해 준비한 전시장에는 입장료를 받는 것도 아닌데 관람객은 가뭄에 콩 나듯 하고, 훌륭한 공연장의 무대 위에 정성 들여 기획한 굿판을 올려놓으면 뭐 하겠는가. 객석에는 어린 학생들의 웅성거림이 예술인들을 슬프게 하는 것을….

그럼에도 문화예술 소비자만 탓할 일은 아니다. 그들에게 문화예술

을 향유하고자 하는 동기를 부여하는 데, 문제는 없었으며, 문화예술의 저변을 확대하기 위한 예술문화 조성에 소홀함은 없었는지, 대중이 외면하는 예술, 대중을 외면하는 예술인, 밥그릇 싸움이나 하는 예술인은 아니었는가 자성해 볼 일이다.

순수예술이 대중예술처럼 대중과 가까이에서 호흡을 같이할 수는 없다. 그렇다 하여 어느 특권층의 전유물로 남아 있을 때는 더욱 아니다. 예술의 저변 확대를 꾀하면서 대중에게 좀 더 가까이 다가서려는 노력은커녕, 순수예술이라는 아성 속에 스스로 대중과 담을 쌓고 안주하지는 않았는지 겸허하게 자성하는 시간을 가져볼 일이다.

농경사회가 급속도로 산업화하면서 인간의 정서와 인간성은 피폐화되어 가고 모든 가치관이 물질 지상주의로 치달으면서 우리는 마음의 여유를 잃어버리고 내달아 왔다.

이제, 흔히들 말하는 21세기 문화전쟁 시대, 문화혁명 시대를 맞이했으나 구호만 요란할 뿐, 모든 것이 정치 논리와 시장 논리로 통하는 물질 지상주의는 여전하다.

예술계열 대학을 졸업하고도 작품 활동을 할 수 없어 취업 걱정을 해야 하는 작금의 상황은 이 사회에도 일부의 책임을 물어야 한다.

현행 입시제도와 학부모들의 왜곡된 향학열이 맞물려 이러한 악순환은 더해만 간다. 이는 국가적으로도 큰 손실이오. 진정한 예술인 양성에도 크나큰 걸림돌로 작용하고 있다. 평생교육이라는 슬로건 아래 문을 연 문화센터나 사회교육원도 여기에 한몫 거들고 있다.

평생교육과 예술동호인의 저변 확대라는 순기능을 인정한다 해도, 설립 취지와는 무관하게 역기능으로 작용하고 있는 부분들로 하여금 혼란스러운 문화예술계가 더욱 혼란스럽다. 이러한 문제들은 예향 전북에 국한된 문제만은 아니다.

문화예술은 하루아침에 급조될 수 없다. 축적된 시간과 정성 어린 애정과 보살핌으로 가꾸어야 하며 그 과정 자체에 더 큰 의미를 두어야 한다. 가꾸는 수고 없이 열매만 먹으려는 성급함이 우리를 우울하게 만들고 있다.

전북이 예향으로 다시 태어나기 위해서는 문화예술계가 환골탈태하는 심정으로 정화하여 거듭나야 하며, 문화예술 정책은 지원정책으로 전환되어야 하고, 문화예술을 향수하는 도민들은 예술인들을 지극한 관심과 애정으로 지켜봐 줄 때, 비로소 예도 전북의 위상은 제자리를 찾을 수 있을 것이다.

예술을 사랑하고 예술인을 아끼는 마음이 없는 고장에 예향은 없으며, 진정한 예술인이 없는 고장에 예향은 있을 수 없다.

● 전북도민일보 전북춘추
2002. 2.

근원-자연회귀0631 | 45.5×37.6cm | 동판+칠보유+900° 소성 | 2006

근원-자연회귀0534 | 62×32cm | 동판+동유+900° 소성 | 2006

근원자연회귀606 | 91.5×69cm | 동판+동유+900° 소성 | 2006

근원-자연회귀2103 | 116.8 × 80.3cm | 요철지+먹+혼합재료 | 2021

그림값

추사 김정희가 헌종 6년 윤상도의 옥사에 관련되어 제주도에 유배 생활을 하고 있을 당시, 그의 제자 이상적은 권좌에 있으면서 두 차례나 북경으로부터 귀한 책을 구해다 주는 등 유배 중인 김정희와의 의리를 저버리지 않았다. 그 마음에 감복하여 이상적에게 그림 한 점을 그려 보냈는데, 바로 국보 180호로 지정된 〈세한도〉이다.

경성제국대학 교수로 재직하던 일본인 후지츠카 치카시藤塚鄰는 1943년 세한도를 가지고 일본으로 돌아갔다. 이를 알게 된 소전 손재형은 1944년 태평양 전쟁 중에 죽음을 무릅쓰고 일본으로 건너가 후지츠카 치카시를 찾아 문안 인사드리기를 100일에 걸쳐 하루도 거르지 않고, 값은 원하는 대로 드릴 테니 〈세한도〉를 내어줄 것을 간곡하

게 청하였다.

손재형의 정성과 훌륭한 문화 의식에 감동한 후지츠카 치카시는 〈세한도〉를 내어 주기로 한다. 얼마를 드려야 하느냐고 조심스럽게 묻자, 후지츠카 치카시는

"선비가 아끼던 것을 값으로 따질 수가 없으니 어떠한 보상도 원치 않습니다. 잘 보존만 해주시오⋯."

이러한 우여곡절 끝에 〈세한도〉가 우리 품으로 돌아오게 되었다.

필자가 과문한 탓인지 조선 시대 문인 묵객들이 돈을 받고 그림을 팔았다는 기록이나 이야기를 들어 본 적이 없다. 농경사회의 넉넉함 때문이었을까. 예술을 아끼고 사랑하는 사람들끼리 서로 나눠 가졌고 그들은 그림값 대신 지필묵을 선물하여 문인 묵객들과 마음을 나눌 줄 알았다.

오늘날 그림값이 비싸다고들 한다. 인기 중견작가의 10호짜리 작품 한 점 가격이 대기업 중견 사원의 연봉과 맞먹는 정도라고 한다. 신문이나 미술 잡지에서도 그림값이 비싸니 하루빨리 경매제를 도입하여 그림값을 안정시켜야 한다는 기사를 쉽게 접할 수 있다.

우리 경제 사정에 비추어 상대적으로 비싸다는 것인지, 절대적 가치가 높게 책정되어 비싸다는 것인지는 알 수 없으나, 필자는 전자의 경우로 이해하고 싶다.

경제활동의 모델로 삼고 있는 일본의 예를 보면 GNP 1만 달러일 때의 그림값이 상대적으로 우리보다 높았다. 유럽이나 미국의 정상급 작가들과 우리 정상급 작가들을 비교해 봐도 우리 작가들의 작품값이 훨씬 낮은 편임에도 불구하고, 우리의 작품값이 너무 비싸다고 한다.

이는 우리 미술시장의 유통구조나 신뢰도에 문제가 있다는 방증傍證이며, 그 특혜를 누리고 있는 작가는 극소수에 불과할 뿐, 대다수의 작가는 어렵게 작품 활동을 하고 있다.

따라서 미술품 경매제도가 하루빨리 정착되어야 한다는 주장의 당위성은 충분히 이해하고도 남음이 있다. 그러나 우리 미술품 시장의 일천한 역사와 후진적인 유통구조 관행이 하루아침에 바뀌기를 바라는 것은 시기상조다. 설령 유통구조 관행을 억지로 바꾼다 해도 많은 부작용이 파생될 것이요, 그로 인해 피해를 볼 당사자들이 반가워하지 않을 수도 있다.

극소수 작가의 비싼 작품 가격에 민감하게 반응할 것이 아니라 자유경쟁에 맡겨 두면 된다. 다시 말해, 시장은 시장에 맡겨 두어야 한다. 시장경제 논리에 근거해 보면 작품도 하나의 상품이다. 그러나 작가가 생산해낸 미술품이라는 상품은 공장에서 생산해낸 공산품과는 다르다. 작가의 정신적, 또는 지적 활동의 소산물이라는 점과 창작의 고뇌와 유일성의 부가가치까지 고려해야 하는 지적 기반 상품이다.

문제는 미술 발전을 저해하는 부정적인 요인들부터 시정해 나가면서 신뢰를 쌓아가야 한다. 작가가 작품 값을 정하는 우리의 현실은 앞서

도 언급했듯이 미술시장의 짧은 역사와 후진적 유통구조에 길든 관행
이므로 당장 어찌할 수 없다 하더라도, 작품의 크기에 따라 일률적으로
가격이 정해지는 호당 가격제와 연배가 비슷한 작가나 동료가 작품값
을 올리면 뒤질세라 덩달아 작품값을 올리는 세태는 작품 가격이 곧 작
품성이나 작가의 명성과 비례한다고 생각하는 작가나 일반 애호가들의
잘못된 의식에서 오는 병폐일 수도 있다.

작품값이 비싸서 미술의 대중화에 걸림돌이 되고 일반인들이 그림에
쉽게 접근할 수 없다는 것은 작품을 투기의 대상으로 보고 유명 작가의
작품에만 눈을 돌리고 있거나, 미술 작품에 대한 소유의 욕구가 그만큼
절실하지 않다는 방증일 수도 있다.

애호가들은 진정으로 그림을 좋아하는 본질이 왜곡되지 않았다면 그
림값이 비싸다고만 할 것이 아니라 가능성 있는 신진작가들의 좋은 작
품에 눈을 돌려 그들의 창작 의욕을 북돋아 줄 수도 있을 것이다.

● 전북도민일보 문화칼럼
1996. 7.

근원-이기화물도9602 | 163×131cm | 장지+석채+먹+혼합재료 | 1996

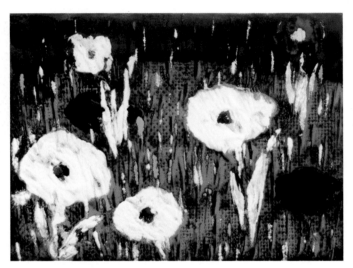

근원-자연회귀0542 | 41×32cm | 동판+동유+900° 소성 | 2005

II

근원-기다림2008 | 부분

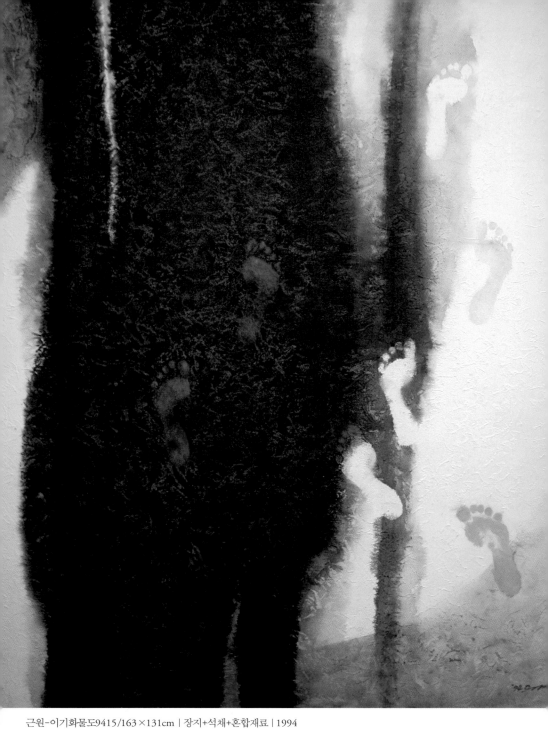

근원-이기화물도9415/163×131cm | 장지+석채+혼합재료 | 1994

미술품 과세

　세인들의 무관심 속에 심심치 않게 논의되어 왔던 미술품 양도소득에 대한 종합소득세 철폐 문제가 다시 미술계의 현안으로 떠올랐다. 한국미술협회에서는 100만인 서명운동을 하는 등 그 해결책에 고심하고 있다.

　1980년대 말, 미술시장 경기는 역사 이래 가장 호황이었다. 당시, 정부의 부동산 투기 근절 대책으로 돈의 흐름이 자연스럽게 미술품 시장으로 흘러들어 비정상적인 유통구조와 미술시장의 과열 현상이 재력가들을 부추기고 미술 애호가들은 그림 사재기에 열을 올렸었다.

　일부 인기 작가의 작품은 자고 일어나면 값이 뛰었고 손바닥만 한 크기의 작품이 아파트 한 채 값을 호가한다고 매스컴도 한몫 거들었다.

그야말로 당시의 미술시장은 흥청거렸다.

이러한 일련의 상황들이 정부로 하여금 미술품을 투기 대상으로 오인하도록 했고 "소득이 있는 곳에 세금이 있다."라는 조세 형평주의와 맞아떨어지게 된다.

1990년 12월 국회에서 개정되어 1991년부터 시행된 소득세법 제23조 제1항 3호에 "대통령령이 정하는 서화·골동품 등을 작품당 양도가가 2천만 원 이상의 미술품에 대해서는 40~60%의 누진세율이 적용된다."라고 정하고 있으며, 소득세법 제193조 제3항에는 그림 거래명세서를 세무 당국에 제출하도록 규정해 놓고 있다.

단, 부칙 제1조에 서화·골동품에 대한 세금 부과를 1993년 1월 1일부터 시행한다는 단서 조항을 두고 있다.

이 법 제정에 대하여 당시에도 한국미술협회와 화랑협회는 서화·골동품이 부동산과 같이 투기의 대상이거나 사치 풍토의 조장 품으로만 인식되는 것은 부당하며, 오히려 작가들의 창작 의욕과 일천한 미술시장의 역사와 열악한 경제구조 속에서 미술시장의 붕괴가 우려된다고 하여, 이를 향후 10년간 과세 유예해 줄 것을 국회에 청원하는 등 미술계가 반발하자 정부는 과세 시기를 연기한 바 있었다.

1994년 소득세법을 개정하면서 미술품 양도로 발생하는 소득을 일시 재산으로 분류하여 종합소득세를 부과하기로 하고, 1998년 1월 1일부터 과세하기로 한 것이다.

이에 대해 한국미술협회에서는 "극심한 경제 불황으로 미술품 유통

이 극히 위축되어 미술인의 창작 의욕이 위협받는 심각한 상황에 직면
해 있는 때에 고율의 미술 작품 종합소득세를 부과한다면, 미술품의 유
통이 막혀 미술계는 장기간 극심한 불황에서 벗어나지 못하고 어려운
상황에 빠지게 되니 이를 철폐해야 한다."라고 주장했다.

그러나 몇 달 사이에 수백에서 수천만 원의 양도 차익을 얻는 거래
당사자가 엄존하는 한, 그것이 미술품이라고 해서 면세해 준다면 국민
여론과 조세 형평상 문제가 있다고 보는 정부의 시각에도 일리는 있다.

미술품에 대한 양도소득세가 조세의 형평을 지키고 투기를 방지한다
는 목적도 있지만, 미술품 매매 관행의 공정화와 유통구조 개선에도 그
목적이 있는 만큼, 미술인들은 정부를 설득하기에 앞서 미술품 거래 당
사자들의 유통구조 개선 노력과 미술품 가격 정상화 등의 자정적인 노
력도 선행되어야 한다.

아울러 미술계의 어려운 상황에서 미술품에 대한 종합소득세 과세가
문화예술 창달에 미치게 될 영향과 미술품 투기나 종합소득세와 무관
한 대다수의 전업 작가들이 당할 선의의 피해에 대해서도 대국민 홍보
를 통하여 공감대를 끌어내야 한다.

바라건대, 정부도 조세 형평성만 고려할 것이 아니라 문예 창달이라
는 대국적인 시각으로 미술계를 바라봐 주었으면 한다.

오히려 불황으로 침체일로에 처해 있는 미술계의 활성화 방안을 모
색하여 정책적인 지원을 아끼지 않아야 할 때라고 본다.

양도소득세는 원소유자에서 1차 소장자로 매매될 때 부과하는 것이

아니므로 작가의 위탁판매를 담당하는 화랑 활동에는 적용되지 않으며 작가가 자신의 창작품을 판매할 때는 아무런 제약이 없다는 것이 정부의 입장이다.

그러나 종합소득세가 작품 매매의 어느 한 길목을 지키고 있는 한, 미술시장은 위축될 것이고, 애호가들 역시 세무 당국에 신원이 노출되는 것을 꺼려 미술품 구매 의욕은 위축될 것이다.

종합소득세가 시행되더라도 여러 가지 문제는 많다. 그렇지 않아도 비장부 거래나 음성거래가 많은 현실에서 미술품의 은밀한 사적 거래를 어떻게 추적하여 세금을 부과할 것이며, 그림 거래 명세서를 비치하고 신고하도록 규정하고 있지만, 과연 그것이 어느 정도 정직하고 성실하게 지켜질지도 의문스럽다.

"지키고 시행할 능력도 없으면서 법만 제정해 놓으면 법의 권위만 실추되는 것이 아니냐!"라는 일부의 지적에도 정부는 귀 기울여야 할 것이다.

● 전북도민일보 문화칼럼
1997. 5.

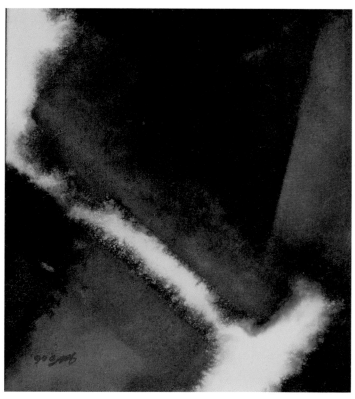

근원 | 45.5 ×53cm | 장지+먹+석채 | 1990 | 개인 소장

근원-자연회귀0651 | 73.5×30.2cm | 동판+동유+900°소성 | 2006

근원-자연회귀0309 ｜ 27×33cm ｜ 토판+철사+백토+음각 ｜ 2003

근원-이기화물도9701 | 49×51cm | 테라코타+아크릴 | 1997

광주비엔날레

　우주의 여백이라는 철학적이고 현학적인 대주제를 내걸고 88일간의 긴 여정을 달려왔던 광주 비엔날레가 지난 11월 27일로 그 대장정의 막을 내렸다.

　음양오행水·火·木·金·土 사상을 속도·공간·혼성·권력·생성과 연계시킨 소주제 전에 37개국의 작가 117명이 참여한 본 전시를 비롯하여 특별전과 기념전, 후원 전 및 각종 부대행사로 꾸며졌다.

　소요 예산만도 수십억 원으로 베니스나 상파울루 비엔날레에 뒤지지 않는 대규모 행사로서 세계적인 미술 잔치임에 틀림없다. 그러나 어떤 잔치든 잔치를 준비하는 주체가 혼연일체가 되어 축제 분위기를 형성하지 않으면 안 된다.

"세계적인 미술 잔치를 준비하는 마당에 국내 미술인들의 관심과 성원마저 끌어내지 못하고 한국의 정체성도 확보하지 못한 상황에서 동양권의 비엔날레로서의 정체성을 내세우고 있을 뿐만 아니라 외국의 비엔날레를 그대로 수입해온 양상을 보이는 것은 문화 사대주의적 발상이다."

비엔날레 주최 측에서는 미술인들의 이러한 우려와 건설적인 비판의 목소리에도 귀 기울여야 한다.

87만 8천2백여 명의 관람객을 유치했다고 밝히고 있지만, 학생이 전체 관람객의 절반을 차지했고, 외국인 관람객은 2만 7천3백여 명에 불과했다는 것은 무엇을 시사하는가.

비엔날레도 경영철학이 요구된다. 그러나 비엔날레는 '산업 박람회'도 아니오, '국풍 81'은 더욱 아니다. 관객 동원이나 입장 수입만이 비엔날레 성공의 척도가 될 수는 없다.

따라서 전시 주제와 상관없는 여타 부대행사를 과감하게 정리하고 본 전시와 더불어 대규모의 특별전을 기획해야 한다는 의견도 많다. 특별전을 통하여 한국미술의 정체성을 세계에 알리는 것은 물론 광주 비엔날레를 국내 미술인들의 화합과 축제의 장으로 만들어야 한다는 것이다. 다시 말해, 일반 관람객들에게 설치 위주의 실험 미술만을 강요(?)할 것이 아니라 문화예술에 대한 향수 욕구에 부합되는 특별전을 알차게 기획하여 관객과 미술과의 거리를 좁히고, 아울러 한국성과 한국 현

대미술의 정체성을 확보하려는 노력 또한 절실하게 요구된다는 여론을
무겁게 받아들여야 한다.

　뉴욕 현대미술관의 학예연구관 바바라 런던 씨도 다음과 같이 술회
하고 있다.

　　　"광주 비엔날레 역시 다른 나라와 같이 설치나 매체 미술이 강
　　　세지만 한국적 특별전에 감동을 받았다…. 이는 한국미술의 세계
　　　화라는 가능성을 시사한 것이다…."

　지금까지의 특별전도 본 전시에 종속된 것인지 별도의 뚜렷한 성격
을 가진 전시로 기획된 것인지 한 번쯤 되새겨봐야 하지 않을까 한다.
차제에 광주 비엔날레가 앞으로 지향해야 할 목표를 다시 한번 점검해
보고 여타 세계적인 비엔날레와의 차별화, 특성화 전략과 함께 한국미
술 발전의 견인차 역할도 고민해 봐야 한다.

　이제 겨우 2회째의 걸음마 단계에 불과한 광주 비엔날레를 달리기하
라고 재촉하는 것도, 기존의 비엔날레와 같은 반열에 올려놓으려는 성
급함도 자제하고 광주 비엔날레가 세계적인 비엔날레의 반열에 오르는
그날을 위하여 우리 모두 한마음으로 성원을 아끼지 말아야 한다.

● 전북도민일보 문화칼럼
1997. 12.

근원-자연회귀0417 | 36×14cm | 동판+동유+900°소성2004 | 개인 소장

근원-자연회귀0529 | 41×32cm | 동판+동유+900° 소성 | 2005

화호화피 난화골 | 20×32cm | 태토+철사+1300°소성 | 2001

'95 미술의 해'에 바란다

'95년이 미술의 해'로 선정되어 선포식을 갖고 난 후 미술계는 발 빠른 행보가 시작되었으며, 미술인들이 무엇인가 기대 심리에 들떠있는 것도 사실이다.

'미술의 해' 조직 위원회 사업단에서 발표한 바에 따르면 총 1백57개 행사가 중앙과 지역에서 치러진다고 한다. 그중에 중앙이 32개, 지역이 1백25개 행사로서, 그 기본 방향과 사업은 미술 관계 학술사업, 제도 개선을 위한 사업으로 미술 관계법 및 제반 제도의 제정과 개정 사업, 미술 분야의 특수성을 살린 사업, 일반 국민과 교감을 느낄 수 있는 사업으로, 이벤트 사업과 전시사업을 들 수 있다.

'전라북도 미술의 해 조직위원회'에서는 전라 예술제, 환경 미술제,

전라 미술의 해 기념품 제작, 광복 50주년 기념 미술제, 전북의 자연전, 야외조각전, 신춘 휘호전, 현대 미술제, 청년 미술제, 전북 미술지 발간 등, 10여 개 행사를 준비하고 있으나 예산 부족으로 인한 졸속 행사에 그칠까 우려하고 있다. 이번 미술의 해 행사에 소요되는 예산은 60억 원을 예상하나 정부 지원금은 10억 원에 불과하고, 이 중 10%가 지역 행사에 지원된다고 하니, 그 어려움은 가히 짐작할 수 있다.

정부 지원이나 경제계의 도움은 한계가 있을 것이요, 미술의 해 행사는 일회성으로 끝나는 것이 아니다. 바라건대, 미술계의 발전과 아울러 국민의 문화예술 향수권 충족을 위해서 이 행사는 지속되어야 한다. 따라서 첫술에 배부르려는 성급함보다는 주춧돌 하나 놓는다는 생각으로 장기적인 전략을 세워야 할 것이다.

문화예술 이해도 높여 미술의 대중화 이룰 때

이번 행사들이 기획 의도대로 좋은 성과를 내기 위해서는 행사 운용의 묘에 달려있다고 본다. 안으로는 전체 미술인들의 자질 향상과 위상 정립을 기해야 하고, 밖으로는 전 국민의 문화예술에 대한 관심과 이해도를 높여 미술의 대중화를 이루어야 한다.

정부 당국이나 언론 및 관계 기관에서는 차제에 '문화 입국'으로 정책을 과감하게 전환할 수 있는 계기를 마련해야 하며, 문화예술 발전에 걸림돌이 되는 제도적인 문제들을 해결하는 데 역점을 두어야 한다.

정부나 도 당국의 미술계를 바라보는 시각도 달라져야 한다. 문화예술계를 '뜨거운 감자' 정도로 생각할 것이 아니라 과감한 제도 개선이나 정책 개발과 전환을 통하여 지원을 아끼지 않아야 한다.

일례로 미술인들이 전람회 팸플릿 발송을 위한 우편요금으로 연간 15억 원 이상을 지출하는 실정인데, 현재 정부가 한국미술협회에 지원하는 지원금은 매월 1백17만 원과 그 밖의 지원금이 4억, 총괄 6억 원에 불과하다. 미술인들이 우푯값으로 쓰는 액수의 절반에도 미치지 못하고 있다는 지적에도 귀 기울여야 한다.

이렇게 지원된 예산이나마 모든 미술인이 고루 혜택을 받지 못한다고 생각하는 데 문제가 있다는 것을 한국미술협회에서도 심각하게 받아들여야 한다. 따라서 미술인들이 피부로 느낄 수 있는 미술품 양도소득세나, 미술인들이 사용하는 재료에 대한 관세 문제, 미술품 유통 질서의 공개념, 화랑의 정상화, 미술관 및 박물관 법 등, 법령이나 제도 개선을 통하여 간접 지원해 주는 방안도 모색해야 할 것이다.

문화전쟁 시대 공업국보다 문화국으로

세계정세는 바야흐로 문화전쟁 시대에 돌입하고 있다. 이제 공업 입국이 아니라 문화 입국이라는 새로운 시각으로 미술계를 바라봐야 한다.

문화예술 행사장에서 대통령의 얼굴을 쉽게 볼 수 있어야 하고, 정부 행정부처의 문화예술 분야에 전문 인력 채용과 예산을 적극적으로 지

원해야 한다. 기업 역시 문화예술에 대한 인식의 전환이 있어야 한다. 이제 문화예술인과 기업이 서로 협력하여 무한 경쟁 시대를 대비해야 할 때라고 본다. 기업은 예술과 경영의 융화와 융합을 통하여 기업의 브랜드 가치를 창출하는 기업문화가 절실하게 요구되는 시대다.

특히 전북은 지방자치가 본격 실시되면, 예도 전북의 자존심을 되찾고 예향으로서의 특성을 찾는 정책을 개발하고 시행하는 데 행정력을 기울이기 바란다.

중앙이나 지역의 '미술의 해' 행사를 주관하는 측에서는 상대적 소외감을 느끼는 미술인이 없도록, 전체 미술인들의 공감대를 얻어내야 한다. 그리하여 '95. 미술의 해'가 전체 미술인의 호응 속에서 미술계만의 잔치가 아니라 행정당국과 국민, 기업인, 언론 등 각계 기관이 혼연일체가 되는 범국민적인 축제로 자리매김하기를 기대해 본다.

● 전북대학교신문 문화칼럼
1995. 3.

근원-이기화물도9708 | 163×131cm | 장지+석채+먹+염료 | 1997

근원-자연회귀0602 | 91.5×69cm | 동판+칠보유+900°소성 | 2006 | 선화랑 소장

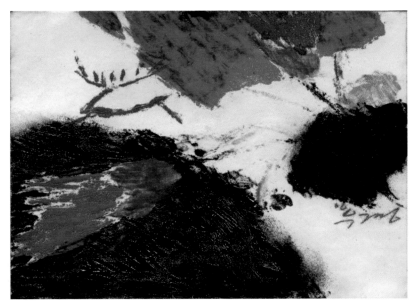

근원-자연회귀0635 | 41×31cm | 동판+동유+900° 소성 | 2006

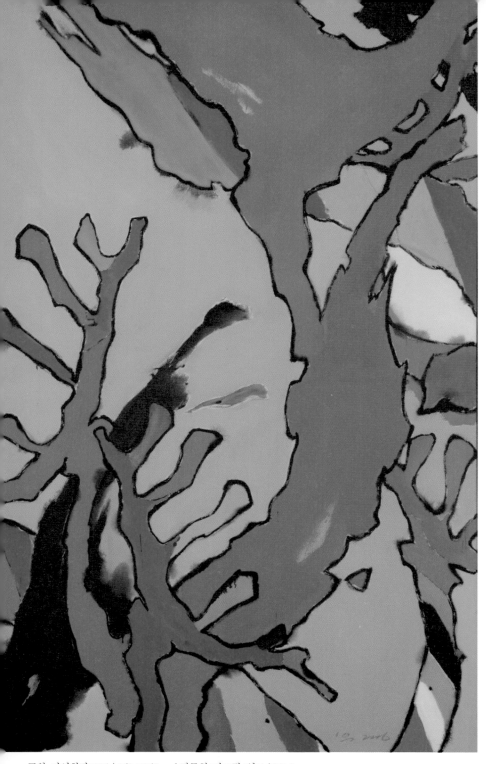

근원-자연회귀1025 | 160×260cm | 광목천+아크릴+염료 | 2010

도립미술관
환골탈태해야

작금의 도내 미술계가 시끄럽다. 도민과 도내 미술인들의 숙원이던 도립미술관이 개관과 더불어 여론에 휘말리고 미술인들의 지탄의 대상이 되는가 하면, 전라북도 신청사 공공 미술 프로젝트 제안 공모 역시 심사 비리 의혹이 제기되는 등 전북 미술계가 그야말로 혼돈 상황이다.

이를 두고 항간에서는 그동안 누적되어온 전북 미술계의 고질적이고 구조적인 문제들이 수면 위로 부상한 것에 불과하다는 목소리도 있다.

문제의 발단은 도립미술관이 역사적인 개관을 하면서 지역 미술인들을 도외시한 채 운영과 기획 방식이 결정되는 등 지역 작가들을 홀대한 데서 비롯된 것이다. 그동안 도립미술관의 개관을 염원했던 지역 미술인들과 미술관 측의 서로 다른 정서와 의식의 괴리, 소통의 부재에서

기인한 것이 아닌가 한다.

지역과 지역 작가들의 정서를 아우르고 지역과 지역 미술의 발전을 위해 그들과 지역 미술관이 어떤 등식을 설정해야 하며, 어떻게 기능해야 하는가를 고민해 봤다면, 도내 미술계 원로·중진들의 의견을 들어보는 자리를 먼저 갖고 개관을 준비했어야 하지 않았을까. 다시 말해, 도립미술관을 개관하면서 미술관이 지향하고자 하는 성격부터 확실하게 규정짓고 출범했어야 옳았다.

개관과 더불어 '엄뫼·모악전'을 이벤트성 테마전으로 기획하여, 시선 집중 효과와 관객 동원 효과를 노리고자 했던 미술관 측의 기획 의도는 충분히 이해하고 싶다. 그러나 지방 자치 시대를 열어가면서 강조하고 바랐던 것이 지역의 발전과 지역 문화예술의 중흥이었다.

따라서 전북 미술인들의 염원에 힘입어 개관하게 된 도립미술관이 지역의 문화예술 발전에 대한 비전을 진지하게 고민해 보았다면, 지역 미술의 흐름을 조망하고 지역 정서를 담아내는 일이 우선되었어야 했다.

그럼에도 불구하고 정작 도내 미술인들을 외면하고 타지역 작가(일부)들을 초대하여 '개관전'을 치른 것은 어떤 명분으로도 합리화되고 설명될 수 없다.

설상가상으로 '개관전'에 대하여 이러한 문제가 제기되자, 이를 봉합하기 위하여 '개관전'의 2부 전 성격으로 '중진 청년 작가전'을 주먹구구식으로 부랴부랴 급조하여 작품 접수기한을 일주일 남겨놓고 작가들

에게 150호의 대작을 출품하도록 공문을 보내, 일부 작가들의 출품 거부라는 극한 상황까지 연출되었다. 이는 도립미술관의 위상에 관한 문제이며, 공공 미술관의 의식과 전문성, 공공성을 의심해 보지 않을 수 없는 대목이다.

전북미술의 현주소를 짚어볼 수 있도록 신작 중심으로 출품하도록 기획했어야 했으며, 도록 역시 사전에 계획적이고 치밀한 기획으로 '작고 작가 명품전'과 '중진 청년 작가전'을 단일 도록으로 제작하여 전북미술을 한눈에 관통할 수 있도록 했어야만 했다.

이러한 일련의 사안들은 '개관전' 기획 과정에서부터 문제의 불씨를 안고 출발한 셈이다. 사실 '엄뫼·모악전'은 주객이 전도되었다. 부대전시 성격의 '엄뫼·모악전'을 본 전시로 기획하여 온갖 힘을 탕진해버리고, 정작 본 전시로 성격 지어야 할 '전북미술의 조망전'은 미숙한 기획으로 어설프게 진행된 것이다.

다시 말해 '전북미술의 조망전'이 본 전시가 되고 '엄뫼·모악전'은 야외 설치 위주의 부대 전시로 기획했어야 옳았다. 그리되었다면 외부 작가를 초대한 것에 대해 문제 삼을 일도 없었을뿐더러, 지역 작가와 초대작가의 작품을 비교, 감상하면서 전북미술의 현주소를 짚어보는 재미도 함께 제공되었을 것이다.

이같이 미숙한 기획과 계속되는 파행 운영으로 여론이 악화하자 미술관 측은 여론을 잠재워 보겠다는 의도에서 도내 미술인들에게 해명성 서한을 보낸 것이 오히려 도화선에 불을 댕긴 결과를 초래하였다.

그 서한에서 전북 미술인들의 자존심을 더욱 상하게 만든 대목은, 전북미술을 폄하하고 있는 부분이다.

"테마전(엄뫼 모아 전)을 기획한 것에 대하여(평론가들이) 썩 좋은 평가를 해주었고, 중앙화단에 덜 알려졌던 전북미술에 대하여 배전의 관심을 갖게 되었으며…"

그렇다면 전북미술이 '개관전' 한 번으로 중앙화단의 관심과 주목을 받을 만큼 취약했단 말인가. 지역의 공공미술관이 지역 미술을 폄하하면서 어떻게 지역 미술관으로서의 정상적인 기능을 할 수 있겠는가.

지역 미술관은 지역 작가와 지역 미술의 흐름을 총람할 수 있도록 하여 지역 미술 발전의 선봉에 서야 하며, 객관성과 공공성을 확보하여 지역 미술인들의 구심점이 되어야 한다. 지역 미술관이 지역 미술을 스스로 폄하면서 전국적인 미술관을 지향하는 자기모순에 빠지지 말고 예향 전북의 문화적 위상을 제고하여 지역 발전에 기여하는 문화공간으로 자리매김해야 한다.

전북이 예향으로서 자존심을 지키기 위해서는 미술관뿐만 아니라 문화예술계와 관계 기관이 환골탈태하는 심정으로 거듭 태어나야 하며, 미술관 측은 지역과 지역 미술을 홀대하고 외부 작가에게 눈을 돌리는 것만이 지역 미술관의 위상을 높이는 길이 아니라는 것을 인식하고 지역 작가들을 끌어안아야 한다.

　지역에서 활동하는 미술인들 역시 자기 인생을 예술에 묻고자 하는 사람들이다. 칼자루를 잡은 자의 의도대로 이들을 재단하려 들지 말라.

　지역의 미술인은 지역이 키워야 하고 지역이 키운 미술인은 다시 지역을 키운다는 평범한 논리를 우리는 잊지 말고, 미술인으로서의 자긍심을 먹고사는 그들에게 자존심 하나만은 앗아가지 말고 남겨주자.

● 전북대학교 예술문화연구소 뉴스레터 8호 권두칼럼

2004.

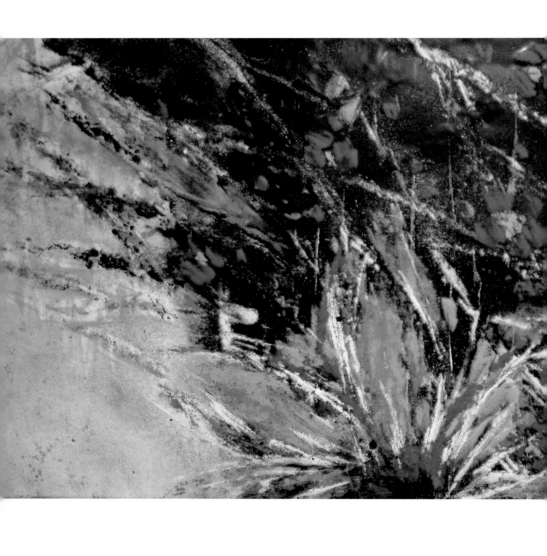

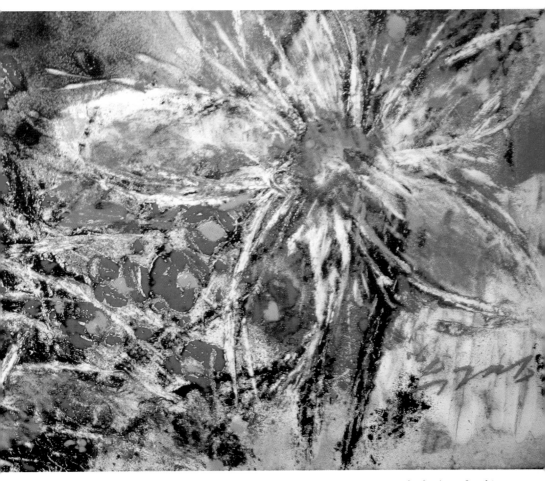

근원-자연회귀0653 | 73.5×30.2cm | 동판+칠보유+900°소성 | 2006

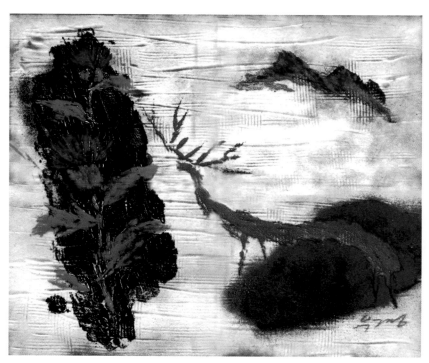

근원-자연회귀0639 | 53×45.5cm | 동판+칠보유+900°소성 | 2006

미술 은행

　정부는 때늦은 감은 있지만, 신진작가들의 창작활동을 지원하고 미술시장 활성화와 아울러 국민의 미술 향유 기회를 확대하기 위하여 미술 은행 제도를 출범시켰다.

　미술 은행 제도는 작가들에 대한 창작지원 효과뿐만 아니라, 미술시장의 활성화와 공공기관의 작품 대여나 전시를 통하여 국민의 미술문화 향수의 기회와 외연을 확장하는 등 적극적이고 입체적인 문화정책으로 평가할 수 있다.

　그러나 이 제도는 시행 초부터 여러 가지 문제점이 제기되고 있다. 마구잡이식으로 젊은 작가의 작품을 구매해 주는 '뉴딜식 구제책'으로 갈 것인가, 아니면 미래 가능성 있는 작가들을 집중적으로 육성하는

'선택과 집중'이 우선돼야 하는가 하는 문제다.

한 개의 화살로 두 마리 토끼를 잡을 수 없다. 전자의 경우는 컬렉션의 질 저하를 초래할 것이고, 후자의 경우는 기회균등의 문제를 야기할 수 있을 것이다. 올해 예산 25억 원 중 9억여 원의 예산으로 상반기에 사들인 작품을 장르별, 연령별, 지역별로 살펴보면 참여 정부의 예술정책인 '선택과 집중'보다는 '소액 다건'식으로 작품이 구매된 것을 알 수 있다.

미술 은행 설립 목적이 역량 있는 신진작가들의 창작지원에 있다면 가능성 있는 신진작가들을 집중적으로 육성하는 '선택과 집중'이 우선되어야 한다. 기회균등을 위해 한 작가당 두 점을 넘으면 안 되고 지역 작가 3/1 이상을 반드시 추천하도록 규정하고 있으며, 개인전 한번, 또는 그룹전에 네 번을 출품한 신진작가를 자격요건으로 하고 있다.

이 같은 규정과 상반기의 예산집행 실태에서 종합적으로 나타난 바와 같이 역량 있고 미래 발전 가능성 있는 작가를 발굴, 육성하기 위한 '선택과 집중' 정책이 아니라 '뉴딜식 구제책'으로 가닥이 잡혔다면, 모든 작가가 수혜 대상에서 소외되지 않도록 기회균등의 원칙이 잘 지켜져야 할 것이다.

중앙정부에서 진행하는 사업으로 수도권 중심 정책이 될까 우려하여 지역 작가 3/1 이상을 반드시 추천하도록 한 조항에 대하여 역차별 논란을 불러올 수 있는 독소 조항이라는 지적도 있다.

예술 문화가 서울에 집중되고 있는 현실에서 지역 작가 3/1 이상의

지분이 '역차별'이라고 문제를 제기한다면, 차제에 지역 작가들의 창작 지원과 지역 미술시장의 활성화를 위해, 국비를 지자체에 지원하여 지역 미술 은행 설립도 고려해 볼 일이다.

　미술 은행은 일찍이 영국, 프랑스, 독일, 캐나다, 호주 등에서 시행하여 정착한 제도로서, 이 정책이 불협화음 없이 연착륙시키려면 이 제도를 운용하는 사람들, 특히 구매 작품 심사위원이나 작품 가격 심의 위원들이 정실에서 벗어나 객관성과 공공성을 담보한 공정한 목소리를 낼 때 비로소 가능하다.

　고사 직전의 미술계에 단비와 같은 정책이 작가들의 창작 의욕 고취와 미술 문화의 저변 확대로 이어지기를 기대한다.

● 전북대학교 예술문화연구소 뉴스레터 9호 권두칼럼
2004.

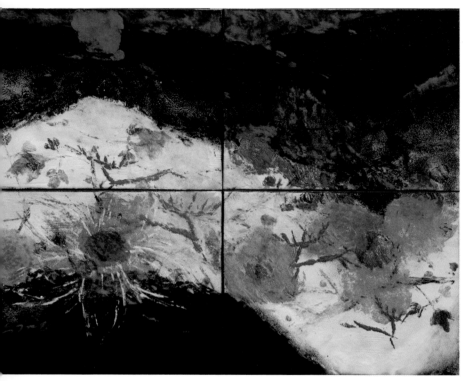

근원-자연회귀0612 | 80.5×65.5cm | 동판+칠보유+900°소성 | 2006

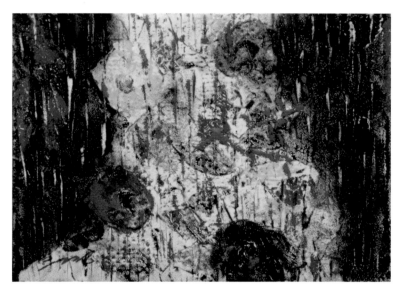

근원-자연회귀0612 | 38 ×28cm | 동판+동유+900° 소성 | 2006

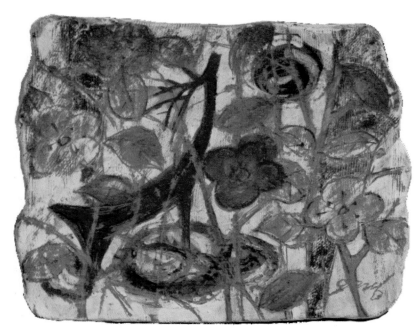

근원-자연회귀0311 | 49×51cm | 토판+화장토+철사 | 2003 | 개인소장

문화예술 공간
특성화만이 살길이다

　지방 자치제 시행 이후 지역마다 문화예술 공간들이 다투어 들어서
는가 하면, 수많은 지역 축제가 양산되고 있다. 이로 인한 예산 낭비와
문화예술의 질적 저하라는 곱지 않은 시선으로 바라보는 경향도 없지
않다.

　지자체마다 문화예술회관이나 문화의 집, 문화센터 등 다양한 문화
예술 공간들이 경쟁하듯 설립되고 있으나, 그 공간에 담을 프로그램 개
발이나 운영 면에 있어서는 그 역할을 다하지 못하고 있다.

　외국의 경우 미술관이나 오페라 하우스가 건축물만으로도 그 도시의
랜드마크가 되는가 하면, 건축물은 볼품없어도 그 공간에 담고 있는 소
프트웨어나 컬렉션에 의하여 관광상품이 되는 예를 많이 볼 수 있다.

우리의 지역 문화예술 공간 역시 이 두 가지를 모두 충족할 수 있다면 금상첨화겠지만 그 바람은 요원하기만 하다.

문화예술 공간을 가지고 있는 지자체에서는 예술인들이 유연성을 가지고 활동할 수 있는 시스템을 마련해 주어야 한다.

공무원들의 규정에 얽매인 경직된 사고와 예술인들의 창작 원천이 되는 자유분방한 사고 간의 괴리도 하나의 걸림돌로 작용하고 있는 것이 사실이다. 21세기 문화예술 행정은 조례나 규정에 얽매이기보다 좀 더 유연성 있는 행정이 요구되는 시대다.

문화센터나 문화의 집은 대개 소규모의 교육목적으로 운영되고 있으나, 막대한 예산을 들여 건립한 문화예술회관은 지역에 따라 본래의 설립 목적에 부합하는 순기능을 잘 수행하고 있는 곳도 있겠지만, 대개는 그렇지 못한 실정이다. 지자체의 행사나 교회의 집회, 심지어 상업 목적의 행사에까지 대관하는 사례도 없지 않다.

특히 전북 도내에 설립된 문화예술 공간으로는 한국소리문화의 전당, 전북대학교 삼성문화관, 전주전통문화센터, 문화의 집, 각 시·군의 문화예술회관 등이 있다. 그러나 문화센터나 몇몇 문화의 집을 제외하고는 운영 면에서 그리 후한 점수를 받지 못하고 있는 것이 현실이다.

우선 한국소리문화의 전당은 복합 문화공간임에도 불구하고 '소리문화'라는 협의의 명칭을 사용함으로써 소리만을 위한 전용공간으로 인식하는 경향이 있다.

따라서 '소리 문화'라는 협의의 명칭을 개정하여 종합 문화예술의 메

카로 인식될 수 있도록 하는 방안도 검토해 볼 만하며, 소리의 고장으로서 상징적인 의미에서 '소리 문화'라는 명칭을 버리지 않을 거라면, 전주세계소리축제와 도립국악원을 연계시킨 특성화 전략으로 이름에 걸맞은 '소리문화의 전당'으로 거듭날 것을 제안한다.

1997년에 건립된 전북대학교 삼성문화관은 180석의 극장에 우수한 조명과 음향시설을 갖추고 있으며, 2개 층의 넓은 전시장을 가지고 있으나 공연장이 주가 되고 전시장은 부속 공간처럼 설계되어 있어 입구에 들어서면 전시장은 보이지 않는다.

이 같은 현상은 삼성문화관에만 국한된 문제가 아니라 한국소리문화의 전당도 예외가 아니며, 예술의 전당을 제외한 전국의 문화예술회관 역시 같은 현상이 아닐까 한다.

전북대학교 삼성문화관 역시 지역 문화 창달과 아울러 도민들의 문화예술 향수 기회의 저변을 확대하는데, 나름대로 일조를 한 부분도 없지 않으나, 민간의 집회나 교회의 행사, 또는 상업 목적 행사에까지 대관하여 공연장이나 전시장의 품격을 저해하는가 하면, 공무원들에 의한 경직된 운영으로 예술인들과 마찰을 빚는 등 총체적인 운영 부실이라는 지적으로부터 자유롭지 못한 것도 사실이다.

본 예술문화연구소의 끊임없는 지적에 의하여 늦게나마 운영상의 문제점을 인식하고 개선하려는 움직임에 박수를 보낸다. 침체일로를 걷고 있는 삼성문화관 운영의 효율성이나 전문성을 확보하기 위한 혁신적인 조치로 이해된다.

그러나 그 방법론에 있어 민간위탁만이 능사가 아니다. 전북대학교
는 여타 문화예술 공간을 가지고 있는 지자체와는 달리 전문가 집단을
보유하고 있지 않은가.

주지하는 바와 같이 문화예술 공간은 문화예술 창달이라는 소명과
국민의 삶의 질을 향상하기 위해 존재해야 하며 경제적 이익 창출이 우
선되거나 목적이 되어서는 안 된다.

경영은 효율적이어야 하며, 순수예술 지향성과 대중성, 공공성을 동
시에 추구해야 하며, 지속 가능한 프로그램을 개발하고 기획하느냐에
따라 문화 관광명소가 될 수도 있다.

전북대학교 삼성문화관은 물론 전국의 지자체마다 막대한 예산을 들
여 설립한 문화예술 공간들이 운영 부실로 인하여 반문화적인 산물로
전락해서는 안 된다.

각 지자체에서는 전문가들로 하여금 문화예술 공간의 운영에 대한
문제를 진단하도록 하여 맞춤형 대안을 모색하고, 지역의 문화적 특성
을 반영한 프로그램을 개발하여 공존, 공생할 수 있는 길을 찾아, 본연
의 역할을 다할 수 있도록 해야 한다.

● 전북대학교 예술문화연구소 뉴스레터 5호 권두칼럼

근원-자연회귀0561 | 73×61cm | 장지+석채+먹 | 2005

근원-그리움1001 | 73 × 40cm | 캔버스+수정말+혼합재료 | 2010

'97 동계 유니버시아드 대회'의 옥에 티

지난 2월 2일 막을 내린 '97 무주·전주 동계유니버시아드 대회'는 예향 전북인들의 긍지와 부푼 기대 속에 준비되었고, 별다른 문제 없이 조용하게(?) 치러졌다.

대회의 성공적인 개최를 바라는 것은 대회 조직위원회나 50여 개국의 참가 선수와 임원들은 물론이요, 전라북도를 사랑하는 전 도민의 마음이 한결같았을 것이다.

이에 부응하여 전라북도에서는 문화축제 10대 이벤트를 마련하여 스포츠와 문화예술이 함께 어우러지는 젊음과 지성의 축제 한 마당으로 승화시키고자 하는 노력이 돋보였다.

그 일환으로 전북대학교 예술대학에서는 '세계 대학 예술축전'을 기

획하여 무용, 현대음악, 세계 민속 음악 등의 공연과 더불어 국내의 정상급 작가 97명(한국화 30, 서양화 23, 조각 20, 공예 24)을 초대하여 '97 한국미술 오늘의 상황전'을 기획하는 등 대회의 성공적인 개최를 위하여 한결같은 마음으로 노력하였다.

이제 대장정의 막은 내려졌다. 행정적인 평가 작업이야 분야별로 허심탄회하고 면밀하게 이루어져야 하겠지만 도민들의 다양한 목소리에도 귀 기울여야 한다.

"차제에 기반 시설을 확보하였으니 대체로 성공적이었다."라는 평가가 있는가 하면, "적자 운영이었다."라는 지적도 있다. 그런가 하면 "국제 행사를 치르는 고장에서 외국인을 구경할 수 없었다."라는 택시 기사들의 불만의 목소리도 있어, 그 반응은 각양각색으로 나타나고 있다. 기반 시설의 확충은 대회를 치르기 위해서 필수적으로 갖춰야 하는 기본적인 사항이다. 기반 시설의 확보가 유니버시아드 대회의 유치 목표였다면 이번 대회는 분명히 성공한 것이다. 그러나 국제 행사의 유치 목적이 국위 선양과 더불어 많은 관광객을 유치하는 데 있다면, 택시 기사들의 불만의 목소리도 간과해서는 안 되리라고 본다.

본 대회는 말할 것도 없고, 전라북도 당국에서 지원하는 10대 이벤트의 문화축제 역시 대회 기간 전부터 체계적이고 대대적이며, 지속적인 홍보 부족으로 인하여 내·외국인 관광객 유치에 실패했다는 여론이다.

필자가 기획했던 '세계 대학 예술축전'의 '97 한국미술 오늘의 상황전' 역시 홍보가 미흡했다는 지적에 대하여 자유롭지 못하다는 것을 인

정하고 이를 예산 부족에 책임을 전가하지 않겠다.

　다음으로, 편의 시설이 미흡했다는 문제가 지적되고 있는데, 짧은 준비 기간으로 인하여 놓쳤을 수도 있는 문제라고 할 수도 있겠으나 큰 문제는 사소한 문제로부터 발생한다.

　우리 속담에 '입이 서울'이라는 말이 있다. 아무리 모르는 길이라도 물어물어 찾아가면 된다는 말이다. 그러나 국제 대회를 치르는 마당에 '입이 서울'이어서 되겠는가. '눈이 서울'이어야 한다.

> "무주 대회 현장에 도착하고 보니 대회 관련 도우미는 만날 수도 없었고, 스키장 안내원의 안내에 따라 셔틀버스를 탔더니 일반인들이 사용하는 스키장에 내려놓아, 당황하지 않을 수 없었으며, 경기장을 찾아가려니 경기장을 안내하는 사인보드도 찾아볼 수가 없었다."

　어느 내국인 관광객의 볼멘 목소리다. 국제 경기를 치르는 대회장에 온 것인지 스키장에 놀러 온 것인지 알 수 없는 씁쓸한 기분으로 속살을 드러내고 덩그러니 누워 있는 황량한 산자락만 보고 되돌아왔다고 한다.

　옥에 티가 아닐 수 없다.

● 전북도민일보 문화칼럼
1997. 1.

근원-자연회귀0559 | 36×18cm | 동판+동유900°소성 | 2005

근원-자연회귀0638 | 41×31.6cm | 동판+칠보유+900° 소성 | 2006

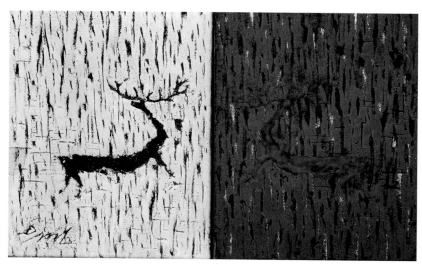

근원-자연회귀0528 | 28×18cm | 동판+칠보유+900° 소성 | 2005 | 개인소장

도립국악원
결자해지 하기를

요즈음 도립국악원 앞을 지날 때마다 눈살이 찌푸려지는 광경을 목격하게 되는데, 다름 아닌 천막 교실이다. 전북은 자타가 공인하는 소리의 고장이오, 예술의 고장이다. 예술의 고장이라 함은 예술을 사랑하고, 예술인을 키울 줄 알고, 아낄 줄 아는 풍토가 조성된 예술혼이 살아 숨 쉬는 고장을 일컫는다.

예향 전북 자긍심은 어디로

어느 조사 결과에 따르면 전북도민의 47%가 '소리'하면, '판소리'를 연상한다고 한다. 이러한 소리의 고장에서 소리의 고장을 지키는 주역

들과 국악을 배우려는 도민 1천400여 명이 천막 교실로 내몰렸다.

예술인들이 엄동설한에 길거리의 천막 교실로 내몰린 현장을 예술의 고장 전주를 찾는 관광객들이 본다면 어떤 생각으로 돌아가겠는가.

누가 봐서는 안 될 큰 잘못을 저지르다가 들킨 심정이다. 이제 소리의 고장, 전북의 정체성은 어디에서 찾아야 하며 예향의 자긍심은 어떻게 회복해야 하는가. 진정, 우리의 예향은 죽었는가!

예술의 고장에서 예술인을 홀대하면서 어떻게 예술을 논할 수 있으며, 어떻게 예향이라 소리 높여 자랑할 수 있을 것인가.

문제의 발단은 전북도 당국이 도립국악원을 민영화하려는 데서부터 출발한다. 민영화가 되면 경비 절감을 위해 구조조정이 이루어질 것이라는 우려에서 민영화를 반대하는 국악원 단원들이 매년 정기적으로 시행해 오던 오디션을 거부하기에 이른다.

이를 이유로 전북도 당국은 예술단원과 소속 교수 전원을 해촉하는 일련의 감정적 드라마가 연출된 것이다. 해를 넘기면서까지 긴 터널을 빠져나오지 못하고 극한 감정 대립으로 치닫고 있는 도립 국악원 사태는 국악원의 예술단원 1백여 명과 소속 교수 십여 명이 일자리를 잃는 정도의 단순한 문제가 아니다.

예향 전북의 정체성과 한국 문화예술 창달을 위하여 열악한 조건 속에서도 오로지 외길을 걸어온 모든 문화 예술인들을 길거리로 내모는 일이나 다름없다.

예술인들은 죽어도 그 판에서 죽기를 바라는 사람들이다. 그들에게

서 공연의 장을 빼앗는 것은, 곧 그들의 자존심을 빼앗는 것이요, 나아가 생명을 빼앗는 것이나 다를 바 없다. 평생을 예술과 함께하고 예술에 몸 바치겠다는 예술인들에게는 치욕적인 일이 아닐 수 없다.

물론 도 당국의 입장도 그렇게 간단치 않으리라는 것은 짐작된다. 그러나 냉철한 이성으로 결자해지 차원에서 이 문제의 가닥을 풀지 않으면 안 된다.

도 당국은 이 정도에서 문제를 봉합하고 하루빨리 예술인들을 무대에 세워야 한다. 시간을 끌면 끌수록 복잡하게 얽힌 감정의 골은 깊어만 가고, 끝없는 평행의 감정대립은 양쪽 모두에게 상처만을 남겨 줄 뿐, 해결의 실마리는 더욱 찾기 힘들어질 것이다.

그럼에도 불구하고 해결의 실마리는커녕 도 당국은 국악원 교수와 단원 모두를 해촉하고 '전북 국악 발전위원회'를 구성하여 국악원의 새로운 조직 구성안을 강구하고 있다는 설도 있다. 이는 도립국악원을 사실상 해체하고 제2기 도립국악원의 출범을 의미한다. 그러나 교육은 연속성이 있어야 하며, 조직의 구성원은 생성 소멸의 자연적인 원칙에 따라 순환되어야 한다.

차제에 국악계 내부의 자성도 뒤따라야 한다. 그럴 리야 없겠지만, 행여라도 현재의 국악원을 해체하고 새판 짜기를 부추기는 국악계 인사가 있다면, 이는 국악계 내부의 밥그릇 싸움으로 비칠 수도 있다는 것을 알아야 한다. 따라서 새로운 판을 짜더라도 국악원의 기존 구성원들을 원래의 상태로 되돌려 놓고 그들과 함께 이마를 맞대고 최선의 방법

을 찾아야 하며, 구성원들은 이에 조건 없이 응해야 한다.

결자해지 운용의 묘 살려야

21세기 문화예술 정책은 관이 주도해서는 안 되며, 효율성과 생산성만을 우선시해서도 안 된다. 가능하면 그들을 창작 활동에 전념할 수 있도록 도와주는 지원행정이 되어야 한다. 그렇게 할 수 없다면 차라리 내버려 두는 것이 좋다.

물론 행정의 원칙이나 조례의 준수도 중요하다. 원칙이 한번 무너지면 걷잡을 수 없기에, 공직자는 이 원칙과 규정의 범위 내에서 운신하려 하겠으나, 이제는 조례와 규정만 따지고 있을 때가 아니라 걸림돌이 되는 조례나 규정은 과감하게 개선하고 운용의 묘를 살리기 위한 지혜도 모아야 한다.

전북도 당국은 타 시·도와는 차별화된 의식으로 문화 예술계를 바라봐야 할 것이다. 예도 전북의 문화 예술 행정을 관장하고 있다는 자긍심으로 대승적 차원에서 완전한 승자도, 완전한 패자도 없는 소모적이고 문화 말살적인 도립국악원 사태는 하루빨리 종결되어야 한다.

예향, 전북을 지키고 있는 모든 문화예술인의 최소한의 자존심을 위해서라도 결자해지해야 한다.

● 전북도민일보 전북춘추
2002. 3.

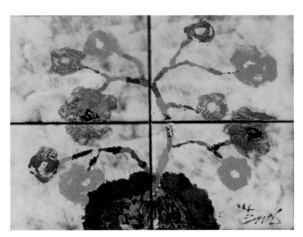

근원-자연회귀0425 | 36×28cm | 동판+동유+900° 소성 | 2004

근원-이기화물도9914 | 73×61cm | 장지+석채+혼합재료 | 1999

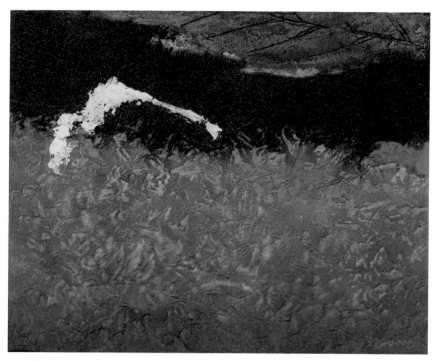

근원-이기화물도9723 | 73×61cm | 장지+석채+혼합재료 | 1997 | 개인소장

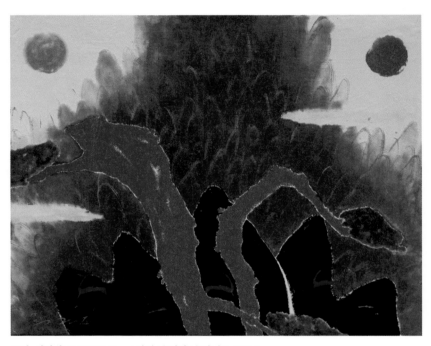

근원-신일월도130×91.5cm | 장지+수정말+혼합재료 | 2017

전국 춘향미술대전
이대로는 안 된다

남원은 산자 수려한 자연환경 속에《춘향전》이나《흥부전》같은 고전이 있고, 판소리 가락이 있으며, 각종 문화유적이 있는 예술의 고장답게 십 년 전인 1987년부터 '전국 춘향미술대전'(이하 춘향미술대전)이라는 타이틀 아래, 한국화, 서양화, 사진, 서예 등 4개 부문에 걸쳐 공모전을 개최하고 있다.

사실 공모전은 중소 도시의 규모로는 기반 시설이나, 여러 여건상 치르기 어려운 행사임에 틀림없다. 그럼에도 불구하고 춘향 문화선양회와 한국미술협회 남원지부가 의욕 하나만 가지고 무모한(?) 도전을 한 것이다.

춘향문화선양회가 주최하고 예총 남원지부와 한국미술협회, 한국사

진작가협회 남원지부가 공동 주관하고 있는 춘향미술대전은 10년을 넘기지 못할 것을 우려하는 시각도 없지 않았으나, 예향 남원의 정체성을 확고히 하기 위하여 어려운 여건 속에서도 10회까지 이끌어온 관계자 여러분에게 우선 큰 박수를 보낸다.

춘향미술대전을 반석 위에 올려놓고자 노심초사 노고를 아끼지 않고 있는 관계자 여러분의 노력에 자칫 누가 되지 않을까 우려하면서도 춘향미술대전에 대한 애정에서 객관적인 시각으로 문제점을 제시해 보고자 한다.

우선, 예산의 절대 부족이다. 춘향문화선양회의 지원금 4백50여 만원과 출품료에 의존하고 있는 춘향미술대전은 전체 행사를 치르는데 소요되는 총예산이 여타 권위 있는 전람회의 상금에도 미치지 못한다.

가까운 '전라북도미술대전'(이하 전북도전)과 비교해 보자. 전북도전은 출향 전북 출신이나, 거주자를 대상으로 작품을 공모하고 있는데 반해, 춘향미술대전은 전국적으로 작품을 공모하기 때문에 그 권위에 있어서나 예산의 규모에 있어서, 보다 우위에 있어야 마땅하다. 그러나 예산은 전북도전의 절반에도 미치지 못하는 실정이다.

둘째, 전시장의 문제다. 미술인들은 춘향문화예술회관(이하 예술회관)이 건립되기 전에는 예술회관 건립 후의 규모 있는 전시장을 기대하면서 조명도 없는 회의실에서 작품을 전시하는 것도 감내해 왔다고 한다.

그러나 예술회관의 반지하에 위치한 60평의 전시장은 공모전을 치르기에 협소할 뿐만 아니라 중앙에 기둥이 자리하고 있어, 작품을 관람

하는 데 시선을 방해하는가 하면, 습도까지 높아 매입 상금으로 확보한 작품은 곰팡이가 슬고 있다.

남원시는 춘향미술대전의 후원 기관으로서 예술회관을 설계할 당시에 공모전을 치를 수 있는 전시장 면적을 고려했어야 하지 않았을까 하는 아쉬움이 남는다. 전시장을 복합 문화공간의 부속 공간 정도로 생각해서는 안 된다.

특히 춘향미술대전이 춘향제 행사 기간에 치러지고 있다는 것을 감안할 때 경향 각지는 물론 외국 관광객들이 춘향미술대전을 관람하기 위해 전시장을 들른다고 생각해 보자.

다음으로, 주최 측의 홍보에도 문제가 있다. '성춘향 이도령 선발대회'가 춘향제의 메인 행사라는 점은 이해한다. 그러나 '성춘향 이도령 선발대회'는 TV를 통해 전국적으로 홍보를 하는 데 반해, 춘향미술대전 공모 요강은 지방 일간지에서도 찾아볼 수 없었을뿐더러 주최 측의 예산 확정 문제로 작품 접수 마감 1개월 전에야 공모 요강이 배포되고 있다.

명실공히 전국 단위 공모전으로서 권위와 위상을 정립하기 위해서는 전국의 역량 있는 신인들이 대거 응모하도록 해야 하는데, 그들은 상금보다는 공모전의 권위에 따라 출품한다는 것을 인식하고 그 방안을 모색해야 할 것이다.

춘향미술대전이 춘향제의 들러리 행사쯤으로 인식되고 있어 출품자들에게 외면당하는 경우도 있다. 따라서 춘향미술대전을 춘향제 행사와 연계하여 실시하되 그 명칭을 바꾸자는 의견도 제기되고 있다. 그러

나 춘향미술대전을 춘향문화선양회가 주최하는 한 어려운 일일뿐 아니라 남원의 상징으로서 '춘향'의 브랜드 가치는 어떤 이유로도 평가절하될 수 없다.

따라서 춘향미술대전을 권위 있는 전국단위 공모전으로 위상을 높이고, 남원을 품격 있는 문화 관광도시로 만들기 위한 방안으로 춘향미술대전을 남원시가 주최하고 한국미술협회 남원지부가 주관하는 것이 바람직하다.

끝으로, 남원을 품격 있는 문화 관광도시로 더욱 육성 발전시키고 아울러 전시공간 문제를 해결하기 위하여 남원시는 하루속히 독립된 시립미술관을 건립할 것을 제안한다.

민간단체에서 공모전을 십 년 이상 존속시킨다는 것은 그리 쉬운 일이 아니다. 그동안 어려운 여건 속에서도 춘향미술대전이 미술계에 공헌한 업적을 부인하려는 것은 아니다. 그러나 10년이면 강산이 변한다고 했는데, 올해로 10회째를 맞은 춘향미술대전의 새로운 도약을 위하여 하루빨리 수술대 위에 올려야 한다.

국제화 지방화 시대에 지역 문화예술의 육성과 예향 남원의 위상을 위하여 춘향미술대전이 명실상부한 전국 단위 신인 등용문으로 거듭 태어나기를 기대한다.

● 전북도민일보 문화칼럼
1996. 5.

근원-신일월도1501 | 163×131cm | 장지+수정말+혼합재료 | 2015

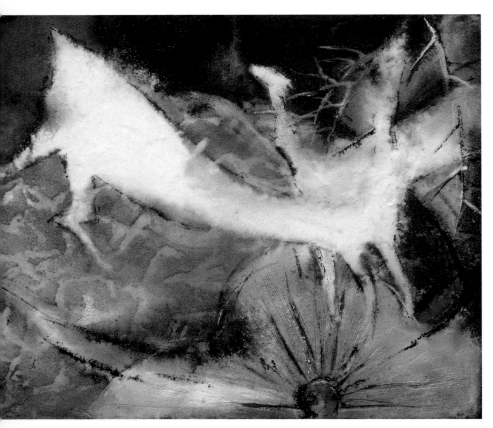

근원-이기화물도9903 | 46×38cm | 장지+석채+혼합재료 | 1999 | 개인소장

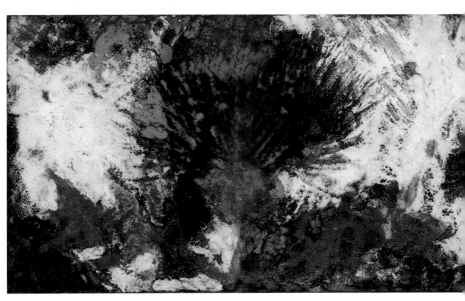

근원–자연회귀0439 | 28×18cm | 동판+칠보유+900° 소성 | 2004

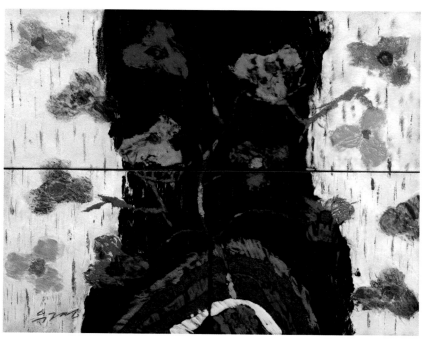

근원-자연회귀0622 ｜73.5×60.5cm｜동판+동유+900° 소성｜2006

환경조형물
무엇이 문제인가

인류가 시작되면서부터 우리의 역사는 미술과 같이해왔다. 우리 조상들은 토기를 빚으면서 빗살무늬를 새겨 넣었고, 청동기를 만들면서도 갖가지 문양으로 치장을 하였으며, 사후의 무덤까지도 화려한 벽화로 어둠을 장식했다.

오늘날 풍요로운 생활환경에서 삶의 질을 생각하는 현대인들의 생활 속에서 미술이 차지하는 역할은 전부라고 해도 절대 지나치지 않을 것이다.

미술은 미술관이나 화랑과 같이 우리의 생활과 동떨어진 곳에만 존재하는 것이 아니다. 생활 속에서 창조되고 쓰이면서 생활 주변 어느 곳에서나 일상적으로 우리와 밀접한 관계를 맺으면서 함께하고 있다.

생활 주변에서 훌륭한 디자인의 건축물이나 자동차 또는 광고물을 만나게 되면 유쾌한 감정을 느끼고 카타르시스를 경험하기도 하지만, 조형적으로 불안한 디자인이나 색상을 보았을 때는 심리적으로 불쾌한 감정을 느끼기도 한다.

도심을 지나거나 공공건물에 들어가면 어렵지 않게 미술품들을 만나게 된다. 도시 미관을 살리고 아울러 작가들의 작품 활동을 지원하기 위한 일석이조의 정책으로 문화예술진흥법 제11조(건축물에 대한 미술 장식)에 다음과 같이 규정하고 있다.

"대통령령이 정하는 종류 또는 규모 이상의 건축물을 건축하고자 하는 자는 그 건축 비용의 100분의 1(개정 100/0.7)에 해당하는 금액을 회화 · 조각 · 공예 등 미술 장식에 사용하여야 한다."

이 법령의 덕택으로 건축물이 들어서면 환경 조형물도 예외 없이 함께 들어서게 되었다.

환경 조형물은 모든 사람이 공유하는 공공의 장소에 설치하게 되므로, 공공의 생활환경을 구성하는 조형적인 환경 요소를 만들어야 한다. 따라서 환경과 미학의 유기적인 역할을 해야 할 무거운 의무를 가진다.

조각은 물체의 형태미와 공간미를 추구하는 순수 조형예술 작품으로, 미술관이나 전시장의 실내에서 밖으로 나오게 되면서 야외조각이

라 불리게 되었다.

미술관이나 전시장에 설치, 전시된 작품들은 순수 조형물로, 작가의 독창성에 의하여 어떠한 내용이나 형식을 취하든 문제될 것이 없다. 그러나 환경 조각은 도심의 환경을 쾌적하게 만들고 자연과 인간, 또는 인위적인 구조물과 인간의 연결 매개체 기능을 충실히 해야 하는 것은 물론 디자인까지 고려되어야 하는 환경을 위한 조형물이다.

미술관에 전시된 작품은 아무리 혐오감을 주는 작품이라 하더라도 감상자의 선택에 의한 것이므로 혐오감을 받았다 해도 문제 될 것이 없다.

그러나 공공장소에 설치된 미술품은 불특정 다수에게 노출되어 있어 자신의 의지와는 상관없이 그 작품을 봐야 하고 또 봐주기를 강요(?) 당하게 되며, 때에 따라 불쾌하거나 혐오감을 느낄 수도 있다.

다시 말해, 거리에 설치된 환경 조형물은 우리가 보기 싫어도 봐야 한다는 데 문제의 심각성이 있다. 따라서 보다 공익적이며 상징적이고 예술적이어야 한다는 데 의견을 같이한다.

환경조형물은 그것이 설치된 장소의 상징성과 함께 주변 환경과의 조화가 이루어져야 하고, 작가의 독창성과 작품성이 수반되어야 한다. 그러나 상징성과 주변 환경과의 친화성을 강조하다 보면 독창성과 작품성이 결여될 수도 있고, 작가의 작품성을 내세우다 보면 상징성과 환경의 친화성을 잃을 수도 있다는데, 작가의 고민과 문제가 따른다.

환경조형물의 수주 과정에 관한 뒷이야기들이 무성하다. 작가를 선

정하는 일은 건축주의 권한으로 건축주가 작가와 작품을 선정해 지방
자치단체에 심의를 신청하게 된다. 심의위원회는 심사 대상 작품의 예
술성이나 건축물과 주변 환경과의 조화 등을 심사해 설치 여부를 결정
하게 된다.

건축주가 작가를 직접 선정하기도 하지만 중개인이 개입하는 경우가
전체의 60%를 넘는다고 한다. 중개인이 수수료를 떼어가고 나면 작가
에게 돌아가는 돈은 20~30%에 불과하여, 좋은 작품이 나올 리가 없다
는 것이 미술계의 공공연한 비밀이다.

이러한 구조적인 문제가 선결되지 않는 한 작가들에게만 좋은 작품
을 요구할 수도 없을 것이다.

공정한 심사를 위한 제도적인 장치가 강화돼야 한다는 목소리도 높
다. 심사는 대부분 실제 작품이 아니라 모형과 사진을 놓고 이루어지는
데, 모형과 실제 작품은 다를 수도 있어 현장 실사를 통해 철저히 심사
해야 한다는 것과 정실 심사 또한 문제점으로 지적되고 있다.

심사위원 구성도 미술인 중심에서 벗어나, 환경, 건축, 역사 전문가를
포함해야 한다는 의견도 제기되고 있다.

일부 작가들에게 수주 기회가 집중되는 것을 막기 위해 작품 총량제
를 도입하는 것도 하나의 방법이다. 즉 연간 작품 설치 참여 횟수와 총
액수를 제한하는 것이다.

아름답고 쾌적한 도시를 만들어 시민들에게 정서적으로 풍요로움을
제공하기 위한 정책이 오히려 도시의 미관을 해치고 흉물스러운 공해

로 되돌아올 때, 시민들의 정서를 해치는 결과를 초래할 수도 있다는 것을 예술을 사랑하는 우리가 한 번쯤 깊이 성찰해 볼 일이다.

● 전북도민일보 전북춘추

2002. 9.

근원-이기화물도 9927 | 46×38cm | 장지+석채+혼합재료 | 1999

근원-이기화물도9916 | 53×46㎝ | 장지+석채+먹+염료 | 1999

근원-장생도1405 | 40.9×31.8cm | 장지+수정말+혼합재료 | 2014 | 개인 소장

III

근원-자연회귀1025 | 부분

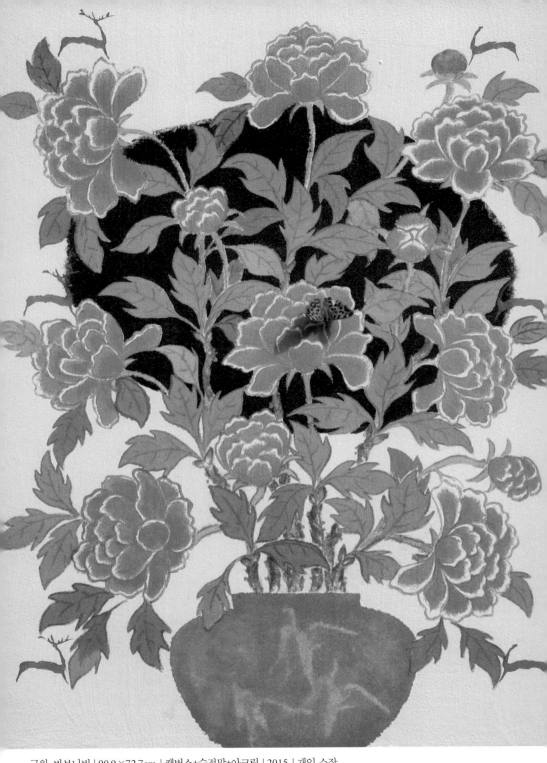

근원-바보나비 | 90.9×72.7cm | 캔버스+수정말+아크릴 | 2015 | 개인 소장
(촬영 중에 나비가 날아와 내려앉은 순간을 포착.)

민화에 담긴 민초들의 삶
그리고 꿈

- 박수학의 한국 전통 민화전에 부쳐

경인년 호랑이해를 맞아 '교동아트센터'에서 박수학의 '한국 전통 민화전'이 기획, 전시되고 있다.

《문화저널》로부터 원고 요청을 받고 작가의 작품을 둘러보면서, 그의 작품을 논하는 데 우를 범하지 않기 위해서는 민화의 개념에 좀 더 가까이 접근하는 일이 선행되어야 한다는 판단하에, 한국 그림의 양식을 간략하게나마 분류해 보기로 한다.

한국 그림의 양식

한국 그림은 그 양식에 있어서 '정통화正統畵'와 '원체화院體畵', '민화

民畵'의 세 가지 양식으로 분류할 수 있는데, 정통화와 원체화의 두 가지 양식을 이해하고 이를 제외하고 나면, 민화의 특징을 쉽게 알 수 있다.

정통화의 제작 범주에 드는 사람들은 사대부 출신의 문인 화가들로서 이들은 한국 미술사의 주조를 이루면서 제도권 미술을 이끌어온 사람들이다. 정통화는 중국의 그림을 닮아있기는 하나 근본적으로 다른 한국 수묵화의 전통을 확립했고, 정통을 이어왔다는 점에서 그들의 작품을 정통화로 분류한다.

원체화원화를 그린 사람들은 신라 시대부터 왕실이나 사대부들에게 필요한 그림을 그리는 도화서圖畵署 소속의 화원들인데, 그들은 전통 양식을 충실하게 따른 세화, 흉배, 초상화, 기록화 또는 장식화 등 극세화의 사실적인 그림을 그렸다. 이들이 그린 원체화를 고급 민화로 분류하자는 학자도 있으나, 민화가 민초들에 의해 그려지고 민초들에 의해 쓰였다는 점과 원체화가 궁중이나 사대부들의 장식과 쓰임새 그림이라는 점에서 보면 같은 쓰임새 그림이다. 그러나 원체화를 고급 민화로 분류하고 나면, 민초들에 의해 그려지고 그들에 의해 사랑받던 풍자와 해학, 꿈과 사랑, 인간미가 담긴 그림이 상대적으로 저급 민화로 전락하고 마는 결과를 가져오게 된다.

원화풍과 유사한 불교화가 있는데, 화승이라는 특수한 신분의 승려들에 의하여 그려졌으며 한국의 큰 사찰을 중심으로 불교 의식에 따른 소재와 양식 등이 형성되었다.

위에서 열거한 사대부 문인 화가와 도화서 화원과 화승이 그린 그림

들의 양식이 직간접 적으로 서로 영향을 주고받았다. 다시 말해, 정통화와 민화, 원체화와 민화, 그리고 정통화, 원체화, 불화, 민화가 서로 영향을 주고받은 것은 사실이나, 이들은 민화 제작과는 직접적인 상관이 없는 사람들이다.

그러나 도화서 화원이나 화원 시험에 낙방한 장인, 또는 도화서에서 쫓겨난 화원들이 일상생활에 필요한 쓰임새 그림을 전혀 그리지 않았다고는 할 수 없다. 그들이 그린 호랑이, 용, 화훼, 영모翎毛 등의 그림들이 현재에도 남아 있다.

한국 그림 중에서 정통화와 원화, 불교화를 제작한 사람들을 한국 회화사의 주류라고 한다면, 민화를 그린 사람들은 주류에서 벗어나 일상생활에 얽힌 대수롭지 않은 그림만을 그린 비전문적이고 이름 없는 화공들이다.

민화란 무엇인가

민화라는 용어가 처음 쓰이기 시작한 것은 일본인 미술 평론가 야나기 무네요시柳宗悅 1889~1961의 〈불가사의한 조선 민화〉라는 글이 우리 그림에 민화라는 어휘를 붙인 최초의 글이다.

한국의 민예에 깊은 관심을 가졌던 야나기 무네요시는 1937년 월간지《공예》에 발표한 논문에서 "민중 속에서 태어나고 민중을 위하여 그려지고 민중에 의하여 구매되는 그림을 민화라 부르자"라고 주장하였

다. 조선 후기까지만 해도 '속화' 또는 '환'이라 불려 온, 우리의 허드레 쓰임새 그림이 일본인 야나기 무네요시에 의해서 민화라는 이름으로 생명을 얻어 다시 태어났다.

조자룡은 "우리 겨레의 그림을 '한화韓畵'라 불러야 한다"라고 주장하고 있다. 정통화와 원체화, 민화의 세 가지 부류의 그림, 즉 한국 그림을 총체적으로 아울러 '한화'라고 부르자는 것인데, 이는 앞으로 많은 연구와 논의가 있어야 한다고 본다.

주지하다시피 민화는 정식 그림 교육을 받지 못한 비전문적인 화공환쟁이들이 대중의 그림에 대한 수요와 욕구를 채워주기 위해 멋대로 그린 어수룩하고 꾸밈없는 허드레 쓰임새 그림을 일컫는다. 그들은 창작성이 배제된 허드레 그림을 그렸기에 자신을 알아주기를 원하지 않았으며, 알아주지도 않았으므로 그림에 낙관할 필요성을 느끼지 못하여 민화는 대체로 제작자를 알 수 없다는 것이 특징이다.

민화에 나타난 또 다른 특징으로 선과 색채와 구도를 들 수 있다. 민화의 선은 굵고 둔탁하면서 부드러운 선으로 사물의 경계를 그리고 맑고 밝은 오방색으로 경내를 칠하는 수법을 구사하고 있으며, 구도는 대체로 대칭 구도나 평면성, 또는 역 원근법을 쓰기도 한다.

이상의 논거에 따라 박수학 작가의 작품을 편의상 다음과 같이 정리해 보았다.

첫째, 전통 민화를 철저하게 재현한 작품.

둘째, 전통 민화를 작가 나름대로 재해석한 작품.

셋째, 전통 민화에서 사용되었던 소재를 차용하여 제작된 정통화 유형의 작품들로 분류할 수 있다.

민화를 통해 본 민중의 삶

우선, 전통 민화를 재현한 작품들을 둘러보면서 비록 재현된 민화를 통해서나마 조선 시대로 거슬러 올라가 그들과 같이 호흡할 수 있었다. 그 시대를 살아낸 사람들의 꾸밈없고 친근한 인간미와 꿈과 사랑 속에서 어떠한 삶을 살고자 했는지, 그들의 진솔한 삶도 엿볼 수 있었다. 그들이 이승과 저승을 오가며 절대 신에게 그토록 갈구하고자 했던 것은 과연 무엇이었으며, 해학과 익살 속에서 무엇을 이야기하고 무엇을 풍자하려 했는지 시공을 뛰어넘어 그들과 대화할 수 있었다.

그럼에도 불구하고 전통 민화의 재현에 어떤 의미를 부여해야 할까… 잠시 많은 생각에 빠지지 않을 수 없었다.

다음으로, 전통 민화를 작가가 재해석한 작품으로 특히 담뱃대 대신 장미꽃을 물고 있는 '호작도'에서는 인간의 길흉화복을 좌우하는 서낭신의 심부름꾼, 호랑이가 장미꽃을 물고 나타나 누구의 사랑을 갈구하는 것인지… 현대사회의 사랑 고백을 은유적으로 풍자한 익살과 해학과 재치가 번뜩이는 작품으로 긴 여운을 남기고 있다. 동시대를 살아가는 작가로서 전통을 재해석하여 현대사회를 풍자한 창작 민화가 '한국

전통 민화전'이라는 전시회 명칭에 가려 크게 주목받지 못한 아쉬움을
남긴 작품으로 높이 평가하고 싶다.

끝으로, 요철지에 수묵으로 그린 호랑이 작품은 창작 민화로 분류해
야 하겠지만, 민화가 민중들 속에서 태어나고 민중들에 의해서 제작되
고 민중들에 의해서 사랑받는 민중 그림이라고 한다면, 현대를 살아
가는 민중들의 삶과 애환, 풍자와 해학을 그림 속에 담아야 하지 않을
까….

그 시대를 살아간 민중들의 삶과 동시대를 살아가는 현대인들의 삶
의 근간이 크게 다르지 않을진대, 그 시대의 벽사辟邪와 진경進慶, 기복
축사祈福逐邪가 오늘날 우리의 염원과 그리 크게 다르지 않을 것이기
때문이다.

민화는 그들에게는 유희였고 바람이자 소망이었으며 신앙이었고, 생
활 그 자체였다. 그들은 민화를 통해 신과 소통했고, 자연과 소통했고,
인간끼리도 소통했으며, 신과 인간을 이어주는 통로이자 현세와 내세
를 이어주는 통로로 여겼을 것이다.

따라서 작가의 작업에서 민화에 등장하는 소재들을 정통화 기법으로
표현하거나, 민화의 형식과 방법론을 빌려 풍자와 해학으로 현대사회
를 들여다보고자 하는 작가의 의식 저변에는 전통 민화를 베끼는 형태
의 단순노동 행위에 대한 고민의 일단을 엿볼 수 있어 고무적이었다.

야나기 무네요시의 주장대로 "민중 속에서 태어나고, 민중을 위하여
그려지고, 민중에 의하여 구입되는 그림을 민화"라고 한다면, 오늘날의

민화는 당연히 현재를 살아가고 있는 동시대 사람들의 삶의 이야기를 해학과 풍자로 담아내야 한다.

오늘날 민화에 대한 관심의 증가와 함께 전통 민화를 재현한 작업이 전통 민화의 보급과 저변 확대에 기여한 공로는 인정한다 하더라도 그 시대의 삶과 오늘의 삶의 근간이 비록 관통한다 해도 전통이라는 미명하에 전통 민화를 재현하는 일은 손끝 재주로 박제를 만드는 일에 다름 아니다.

전통 민화의 재현에 그 이상의 어떤 의미를 부여해야 할 것인가 하는 문제는 민화에 관심을 가진 이들과 전통 민화를 재현하는 제작자들과 함께 우리 모두가 고민해 봐야 할 숙제로 남기면서, 작가의 '호작도'와 같은 작품에서 그 희망을 찾아본다.

● 《문화저널》 문화시평
2010. 12.

근원-자연회귀0607 | 45.5×38cm | 장지+석채+혼합재료 | 2006

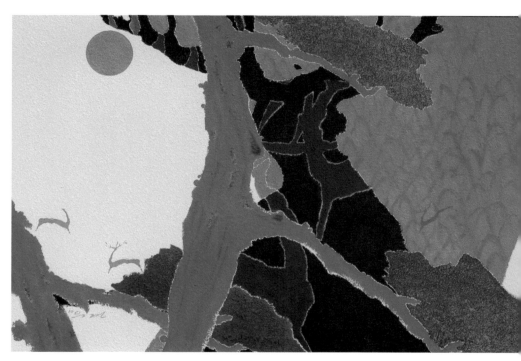

근원-장생도1207 | 200.5×131cm | 광목천+수정말+혼합재료 | 2012

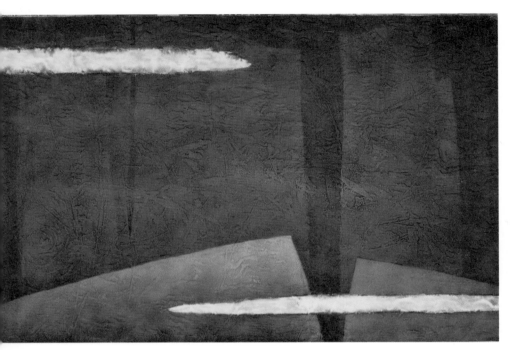

근원 | 129×90.5cm | 장지+먹+석채 | 1990

녹색 인간의 경고

　현대 물질문명의 진화가 추구하는 궁극적인 목표는 인간이 인간답게 살고자 하는 데 있다. 그러나 그 염원과 몸부림이 물질의 풍요와 육신의 수월성은 가져다주었지만, 우리는 자연의 파괴와 인간성 상실이라는 값비싼 반대급부를 톡톡히 치르고 있는 것은 자명하다.

　인간이 대자연의 섭리에 순응하면서 거기에 인간의 삶을 의탁하고 공생 공존한다는 동양의 자연관에 따라 기꺼이 육신의 불편함을 감내하면서 정신적인 안위를 꾀하는 전근대적인 삶이 임대희가 꿈꾸는 유토피아가 아닌가 한다.

　임대희는 그가 꿈꾸는 세상, 자신만의 이상 세계를 녹색으로 설정하고 녹색 인간을 인간 삶의 화두로 삼고 있다.

그는 자신이 바라보고 느낀 현대 물질문명에 대한 소회의 일단을 이렇게 밝히고 있다.

"바쁜 일상, 빠르게 돌아가는 세상, 나는 멈추고 싶다…. 나는 어릴 때부터 자연을 벗 삼아 놀기를 좋아했다. 모든 생활이나 놀이는 그 안에서 찾을 수 있었다. 하지만 언제부터인가 그러지 못했다…."

이는 인간의 이기심과 개발 논리에 의해 빠르게 파괴되고 변화되어 가는 자연을 바라보는 안타까움의 표현일 것이다. 현대 물질문명의 발달이 가속화될수록 지구의 파괴 속도 또한 그에 비례한다. 따라서 그는 지구 온난화에 따른 기후변화로 지구촌 곳곳에서 인간이 대자연의 역공을 받는 현실에 주목하게 된다.

인간들이 풍요롭고 편안한 삶을 위하여 개발이라는 미명하에 자연을 파괴하고, 그것이 궁극적으로 인간성까지 황폐화시킨다고 생각한 것이다.

대자연이 파괴되고 인간성이 상실되어가는 현실의 안타까움이 작가의 인물상에서 표정을 앗아가 버리고, 인간성마저 상실된 외계인 같은 차가운 인간을 그려내고 있다. 그러나 그는 자신의 의식과는 상관없이 녹색 인간에게 자연이라는 따뜻한 숨결을 불어 넣고자 애를 쓴 흔적이 엿보인다.

그가 대자연의 상징으로 삼고 있는 녹색을 흠뻑 뒤집어쓴 인물상은 지극히 인간답고 행복에 겨운 따뜻한 인간성이어야 한다는 것을 전제한다. 그것은 그에게 있어 녹색은 곧 순수라는 등식이 성립되기 때문이다.

그러나 아이러니하게도 그의 녹색 인간은 따뜻한 피가 흐르지 않는 고통스러운 표정에 동공마저 풀려 있다. 대자연의 상징으로 규정짓고 있는 녹색과 녹색 인간은 그가 의식하지 못한 가운데 인간에 의해 파괴되어 버린 지구상에서 따뜻한 피가 흐르는 인간은 생존할 수 없다는 본능적인 육감에 의하여 행복한 인간의 표현을 거부하고 녹색의 피가 흐르는 외계인으로 표출되고 있다.

이제 그에게 있어 녹색 인간은 순수한 자연의 상징이 아니라 파괴된 자연, 파괴된 지구, 파괴된 인간성의 상징으로 그 자리가 뒤바뀌고 말았다. 그것은 자연을 파괴하면서 얻은 풍요로운 물질문명을 반성 없이 누리면서 살아가고 있는 인간에게 주는 교훈이자 경고이다.

자연을 파괴한 대가로 행복한 삶을 영위하려는 인간에 대한 경고의 메시지를 담고자 하는 그의 작품에서 하루빨리 따뜻한 피가 흐르는 녹색 인간의 순수성이 되살아나기를 기대한다.

2010.

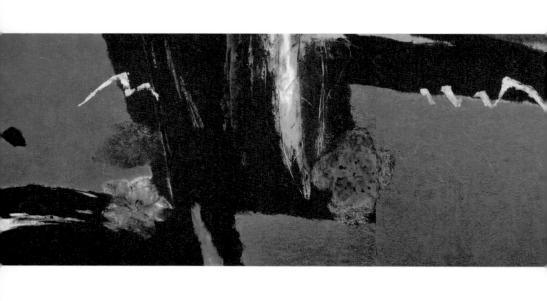

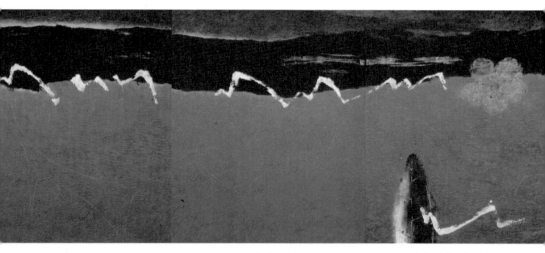

근원-이기화물도9720 | 1,080×225cm | 장지+석채+먹+염료 | 1997

근원-자연회귀0912 | 62.5×38cm | 장지+석채+혼합재료 | 2009

한국적 정서 표출의
가능성

　채성태는 어려운 여건 속에서도 좌절하지 않고 지칠 줄 모르는 열정
으로 생활과 작업 모두를 열심히 하고 있다.

　그는 요즈음 한지韓紙 작업에 지대한 관심을 보여, 한지만이 가지고
있는 독특한 색감과 재료의 속성을 최대한 본인 작품의 조형 요소로 활
용하고 있다.

　모필을 이용하여 그리는 전통적인 작업 행위를 포기하고 한지를 찢
어 모자이크처럼 붙이기도 하고 한지를 늘려 붙여 밑 색을 투과시키는
가 하면, 한지를 중첩해 면과 선을 만들어 내기도 한다.

　이렇게 투과시키거나 중첩된 면이나 선들이 나타났는가 하면 사라지
고 모였는가 하면 흩어져 생성과 소멸, 이합집산을 반복하면서 다시 모

호한 형상을 연출하기도 한다.

이러한 그의 작업은 본인의 의식체계와 상관없이 우주 대자연의 생성 소멸의 섭리와 도가적 은일 사상에 맞닿아 있다.

소멸은 존재 이후의 현상이며 존재가 생성되는 것이라면, 또 다른 생성존재은 이미 존재한 것을 소멸시킨다. 고로 이미 존재한 것은 새롭게 태어난 이후에 소멸의 과정을 거치면서 안으로 숨어들어 새로운 존재에 생명을 불어넣어 완전체로 만든다.

안으로 숨어든 은일한 형상들은 소멸과 동시에 생성의 과정을 거치면서 새로운 존재형상를 부각시키고 있다.

다시 말해 한지의 넉넉한 포용성에 의하여 늘어난 닥 섬유 사이로 새로운 면들이 투과되어 만들어지는 형상들은 자신을 드러내는 것이 아니라 우주 삼라만상을 끌어안고 수줍은 듯 안으로 숨어들어 내밀한 형상을 만들어 내고 있다.

이렇듯, 한지의 물리적 특성과 동양 사상을 본인의 작품에 오롯이 끌어들인 그의 일련의 작업은 한국적 정서 표출의 가능성을 제시해 주고 있으며 아울러 한지 특유의 미학적 요소와 재료의 물성을 재료 미학적 측면에서 조형적으로 분석하여 한지 사용의 외연을 넓혀가는 데 일조하고 있다.

이탈리아를 중심으로 일어났던 재료 미학은 '가난한 미술 운동' 즉 '아르테 포베라'가 그 기원이라 할 수 있는데, 재료가 단순히 표현 수단에 머무는 것이 아니라 재료 자체만으로도 미적 대상이 될 수 있고 나

아가 미적 가치를 갖게 된다.

한지 자체가 갖는 미학적 요소를 작품의 표현성으로 전환하여, 한지가 단순한 재료에 머물지 않고 당초에 가진 미학적 요소를 최대한 드러내게 되면, 이는 한지가 피동적인 재료에서 능동적이고 활동적인 조형 요소로 바뀌게 된다.

그러나 본래부터 가지고 있는 한지의 우수한 표현성과 예술성에만 지나치게 의존한 나머지 작가정신과 조형 연구가 한지 고유의 미를 뛰어넘지 못할 수도 있다는 점을 간과해서는 안 될 것이다.

1994.

근원 | 45.5×53cm | 장지+먹+석채 | 1990 | 개인 소장

근원-장생도1208 | 200.5×131cm | 광목천+혼합재료 | 2012

근원-이기화물도9701 | 163×131cm | 장지+석채+혼합재료 | 1997 | 전북도립미술관 소장

절제미에 의한 인간의 내면세계

"인간의 내면세계를 표현해 보고 싶어요." 신무리뫼가 작품을 제작하는 과정에서 필자에게 건넨 말이다.

그는 단아한 필치로 매우 신중하고 조심스럽게 인물의 성격 묘사에 주력해 왔다. 작품에 등장하는 인물들을 그가 설정한 심상의 공간 깊숙이 가둬놓고 여러 가지 복잡하고 복합적인 성격을 부여해나간다.

현실 도피적인가 하면 아이러니하게도 현실참여의 강한 욕구를 보이기도 한다. 이를테면, 현실 세계를 부정하면서도 현실적이고자 하는 이중적 성격을 설정해 놓고 또 다른 사물들을 화면에 끌어들여 인간의 내면세계와 치밀한 심리묘사에 성공하고 있다.

예컨대, '삐까뿌'까꿍에서 본인을 대신하여 선택된 아바타아이를 밀폐

된 공간에 가둬놓고 외부와의 소통 방법은 굳게 닫친 창문으로 설정한다. 열리지 않는 창을 통하여 외부와의 소통을 시도하고 외부 세계를 동경하는 아이러니를 연출한 것이다.

창문이 굳게 닫힌 방을 비현실적인 공간으로 설정하지만 실은 현실 공간이며, 창밖의 세상은 그가 꿈꾸는 이상향이자 앞으로 자신에게 닥쳐올 불확실성의 미래이다.

바깥세상과 단절된 공간 속에서 미래에 자신에게 닥쳐올 시간에 대한 강한 호기심을 보이는 것에 반해, 한편으로는 미래의 불확실성에 대한 불안이 극대화된다. 자신의 전부를 드러내지도 못하고 아이는 커튼 뒤에 반쯤 숨어서 수줍은 듯 겁먹은 표정으로 자신의 미래를 미리 훔쳐보고 있다.

밀폐된 공간을 장식하고 있는 고양이나 비현실적인 미래의 세계로 설정한 창밖의 단순화된 물고기는 아이가 호기심과 두려움의 대상으로 바라보고 있는 꿈의 세계이자 불투명한 미래의 세상을 복잡하고 복합적인 시각과 이중적 성격으로 설정하여 스토리를 만들어 내는 요소에 일조하고 있다.

작품 속의 고양이를 작가의 아바타로 설정하기도 하고 자신을 지켜줄 수호신으로 이중적인 역할을 부여한다. 창밖에 고양이의 먹잇감인 물고기를 배치함으로써 미래의 시간을 개척하겠다는 도전적인 심리가 은유적으로 나타나고 있다.

이는 그의 사고가 의식과 무의식의 경계를 넘나들면서 연출된 상황

이지만 그것은 그렇게 중요하지 않다. 다만 이러한 상황 설정으로 미루어 열리지 않는 창은 그가 미래로 가는 길에 걸림돌이 되지 않는다는 사실이다.

그의 작품 일단에서 봤듯이 꿈과 이상을 실현해야 한다는 강박관념과 불확실한 미래의 세상을 바라보고 있는 불안한 심리를 작품 속에 아이와 고양이, 물고기를 끌어들여 심리극을 연출하듯, 까꿍 놀이를 통하여 간결하게 그려내고 있다.

내면세계를 정갈하고 단아하게 표현한 인물상은 보는 이로 하여금 절제미와 간결미를 느끼기에, 충분한 완성도를 끌어내고 있으며, 이미지 개체 하나하나에 의미와 성격을 부여하고 스토리를 만들어 냄으로써 형식과 내용 면에서도 적절한 조화를 이루고 있다.

조용하고 침착하면서 빈틈을 주지 않으려는 본인의 완벽한 성격으로 인하여 작품 제작 과정에서 겪어야 했던 많은 고민을 담채를 중첩하는 기법으로 일기를 쓰듯이 차분하게 기록하고 있다.

자신의 은밀한 내면세계의 메시지를 간결하게 전달하려는 노력과 분석적이고 치밀한 성격 묘사에서 엿볼 수 있는 신중함이 작품을 탄탄하게 만들어 주고 있을 뿐 아니라, 이러한 일련의 섬세하고 진지한 작업 과정이 작가로서의 밝은 미래를 제시해 주고 있다.

2006. 2.

근원-장생도1522 | 23×45.7cm | 장지+수정말+혼합재료 | 2015

근원-장생도1309 | 117×91cm | 장지+수정말+혼합재료 | 2013

근원-자연회귀0418 | 38×28cm | 동판+동유+900°소성 | 2004

한국인의 색채 의식

　한 민족의 의식구조를 알기 위해서는 그 의식이 형성되기까지의 문화적 배경을 먼저 알아야 한다. 고려 말기에 성리학性理學, 음양오행에 기초한 우주관이 이 땅에 들어온 이후 우리 문화는 음양오행설을 떠나서는 생각할 수 없었다.

　이는 유교를 국시國是로 삼는 조선조를 성립하는 원동력이 되었으며 실용주의 학문이 도입된 조선 후기 영·정 시대를 거쳐 개화기까지도 우리 민족의 의식 세계의 중심에 있었던 것은 성리학에 바탕을 둔 사상체계였으며, 우리의 색채 문화 역시 이 성리학의 사상체계와 불가분의 관계에 놓이게 된다.

　한국은 광대한 평야를 가진 중국과 압록강을 경계로 접하고 있는 관

계로 각 분야의 교류가 빈번하여 중국 문화의 영향을 크게 받아 왔다. 따라서 우리 문화의 원류가 중국에 있음은 부정할 수 없는 사실이다.

우리는 중국으로부터 도입된 문화를 바탕으로 독자적인 문화로 꾸준히 발전시켜 왔으며 음양오행의 조화, 즉 우주 만물의 생성 소멸에 따른 변화의 섭리와 인간의 조화를 규명하고자 했던 음양오행 사상과 그에 따른 오방색五方色이 한국인의 정신과 일상생활에 깊숙하게 자리하고 있는 것은 너무도 당연하다.

오방색은 동·서·남·북·중앙의 다섯 방위에 목·금·화·수·토의 오행과 청·백·적·흑·황의 오색을 배정하여 오방색이라 부른다.

고구려 시대의 고분벽화에는 주색, 자색, 백색, 흑색, 녹색, 황색 등의 오방색과 오방 간색五方間色으로 백아토[1]의 벽 위에 그림을 그렸는데, 6세기에 조성된 것으로 알려진 5괴분五塊墳 4호 묘의 무용신·취주적신舞踊神·吹奏笛神과 5호 무덤의 용을 탄신乘龍神, 기린탄신乘麒麟神, 일·월신도日·月神圖 등과 안악 3호 분(4세기)의 행렬도 등에서도 오방색의 정색과 간색을 사용한 흔적들을 볼 수 있다.

오방과 오색뿐만 아니라 오수五獸, 오계五季, 오성五星, 오음五音, 오장五臟, 오관五官, 오미五味, 오취五臭, 오곡五穀, 오상五常 등을 오행에 배정한 것으로 미루어, 음양오행 사상과 오방색의 문화가 생활 곳곳에 녹아내려 의식화되었다는 것을 알 수 있다.

1 백아토(白亞土) : 일명 백선토라고도 한다. 성질이 부드럽고 맛은 쓰고 매우며 독이 없다. 백토를 불에 구워 잘게 갈아 소금과 함께 물에 넣어 끓인 다음 끓는 소금물을 흔들어 버린 후 흙을 말려 백아토로 사용한다.

따라서 우리 민족이 채색을 사용하기 시작한 것은 꽤 오랜 고대로부터였으며 풍토적인 여건 또한 영향을 미쳤으리라 여겨진다. 사계절의 변화에 따라 주기적으로 변하는 대자연의 색감을 몸으로 느끼면서 생활해 온 민족이기에 우리만의 고유한 색채 감각을 가지게 되었으리라고 본다.

우리 민족은 색채에 대한 감각과 애정이 남달라서 더없이 산뜻하다는 표현으로 '까맣다'를 '새까맣다'라고 하는가 하면, '노랗다'를 '샛노랗다'라든가, '파랗다'를 '새파랗다', '하얗다'를 '새하얗다'라고 강조하고, '시퍼렇다' '시뻘겋다' '시꺼멓다'와 같이 표현하기도 한다. 이렇듯 우리 민족에 있어서 색은 감각적이자 철학적 접근 방식이며 한국인의 감성과 정서를 오롯이 표출하기 위한 수단으로 생활 속에 깊숙이 자리하고 있다.

그러나 우리의 색채 감각과 선호 의식도 오랜 세월이 흐르면서 사회 저변의 여러 가지 환경 요인에 의하여 색채 생활이 제약을 받아 왔으며, 이로 인하여 흑·백색 같은 무채색이나 저명도, 저채도의 색을 사용할 수밖에 없게 되었다.

한국인의 정신세계와 생활양식을 지배했던 유교적 사고방식은 인간적인 감각이나 감정을 억제하고 멀리하면서 인격과 형식, 규범 등을 중요시하였던 사상을 의식화시켰다. 외향적으로 고매한 양반의 품격을 지켜야 한다는 사회적인 요구가 색채 금욕의 문화를 만들었으며, 색은 곧 육신의 욕망이라고 생각하여 천하고, 품위 없고, 비인격적이라고 여

기는 풍토가 조성되었다.

이여성[2]은 1940년에 발표한 《조선 복색 원류고》에서 유색 옷, 즉 염색한 옷을 입고자 했던 욕구에 반하여 백의를 입을 수밖에 없었던 원인에 대하여 이렇게 밝히고 있다.

> "예문 숭상에서 인간의 감정 생활을 죽여야 한다는 것과 의복의 색은 위엄을 표현하는 효과가 있다는 점에서 군주의 의복은 화려하고 짙은 색을 사용하기로 하고, 고려 말에 현색玄色을 지존색至尊色으로 알고 이것과 혼동되지 않기 위해 옥색玉色을 금했으나, 고려가 망한 사실을 감안하여 조선 개국 초에는 이 색들은 미시적인 금색禁色이 되었다. 세종 때는 계급의 높고 낮음을 밝히기 위해 관리는 유색 옷을, 서민은 무색옷을 입게 했고 사대주의 사상과 천자색天子色의 존엄성을 지키기 위해 신하는 현색, 황색, 자색의 사용을 금했다."

우리 민족은 음양오행 사상에 의한 오방색과 오방 간색[3]의 열 가지 기본색을 음과 양이 잘 조화되도록 사용하는 것은 우주의 질서를 유지하고 마음의 평정을 얻는 중요한 일로 여겨 왔으나, 조선 시대는 염료

2 이여성(李如星, 1901년 ~?) : 일제강점기 활동한 한국의 독립운동가, 화가, 정치가, 언론인이다. 사회주의 계열 독립운동가로, 본명은 이명건(李明建)이다.

3 오방 간색: 동, 서의 간색은 벽색(碧色), 동과 중앙은 녹색, 남과 서는 홍색, 남과 북은 자색, 북과 중앙의 간색은 유황색(駵黃色)

의 천연자원이 부족하여 숭검거사崇儉祛奢를 국시로 삼고 금기절이禁奇絶異를 내세워 우리 민족의 잠재의식 속에 흐르고 있는 색채 감정을 억누르기 위한 노력을 엿볼 수 있다.

우리 민족이 백의를 고수하게 된 것은 백의를 입어, 아름다움을 추구하기 위한 자의적인 행위가 아니라 대체로 국가나 사회의 요구에 의한 것이며 궁핍한 생활이 가져온 부산물이다. 백의를 숭상하는 민족이라 불렸던 우리 민족의 의식 저변에는 음양오행의 색채 사상과 색채 감정이 면면히 이어져 왔음은 부인할 수 없는 사실이다. 오늘날까지도 우리를 감동케 하는 색채 생활을 했던 흔적들이 우리 가까이에서 숨 쉬고 있는 것을 볼 수 있다.

궁궐이나 사찰의 화려한 단청이 그렇고, 오색 찬란한 우리의 그림 민화가 그것이며, 빨강 고추, 녹색 고추, 검정깨, 계란의 노른자위와 흰자위, 이것으로도 부족해 치자와 같은 천연염료로 물들인 음식의 고명 등이 그것이다. 그뿐이랴, 음·양색陰·陽色의 금줄 치고 태어나 돌잔치 때부터 오방색 까치저고리 입고, 오방색 고명 없은 음식을 먹으면서 자라다가 오방색 활옷에, 오방색 꽃가마 타고 혼인을 한다. 명절에는 무지개떡에 오방색 색동옷 지어 입고, 오방색의 민화 속에서 초복 벽사招福闢邪를 빌면서 살다가 오방색 꽃상여를 타고 저승으로 떠난다.

이렇듯 우리 민족은 오방색과 함께 태어나 일생을 오방색 속에서 살다가 사후의 주검마저도 오방색으로 단장한 분묘에 안치됨으로써 영원불멸한 색채 문화를 누려왔다.

우리는 이처럼 시간과 공간을 초월한 살아 있는 색채 문화에 삶이 오롯이 내포된 종합적이고 미학적인 색채의 독특한 철학을 간직하고 있다.

● 이 글은 《전주 예술》(2001/여름호) 예술 논단에 실린 이상찬의 '음양오행 사상으로 본 한국인의 색채 의식'에서 발췌 정리하였다.

근원-이기화물도9807 | 91×73cm | 장지+석채+먹,1998

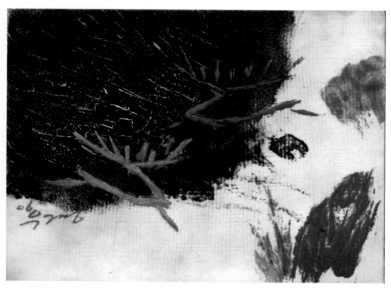

근원-자연회귀0636 ㅣ41×31cm ㅣ동판+동유+900° 소성 ㅣ2006

근원-자연회귀0652 ｜73.5×30.2cm ｜동판+칠보유+900°소성 ｜2006

신일월도1805 | 48×37cm | 수제한지+탁본+채색 | 2018

한지, 그 가능성의 모색

오늘날 디지털에 의하여 전 지구가 동일 문화권으로 통합되고 동질화되어가는 시대 상황에서 한국의 전통문화유산인 한지 작업의 유럽 나들이는 참으로 그 의미가 크다 하겠다.

20세기 후반부터 나타나기 시작한 비디오 아트, 컴퓨터 아트, 멀티미디어, 설치미술, 디지털 아트 등, 첨단 뉴 테크놀로지는 미술 영역에서의 장르 해체를 넘어 건축, 연극, 영화, 음악, 무용, 사진 등 모든 예술의 장르 간에 미치는 영향은 실로 막대하다.

스티븐 호킹 박사는 "완전한 인공지능의 개발은 인류가 멸망하는 길"이라고 했다. 디지털 문화의 발달이 곧 인류의 행복과 비례하는가 하는 철학적인 문제는 동시대를 살아가고 있는 인류가 고민해 봐야 할 숙제

로 남겨 놓은 채, 이미 현대인들의 삶의 일부가 되어버린 디지털 문화
는 일상생활을 넘어 인간과 예술을 변화시키고 있다.

　디지털의 발달은 아날로그의 축적된 창조력이 그 원동력이 되어야
하고 디지털이 더 빠른 속도로 발전하더라도 아날로그 감성과 여유는
잃지 말아야 한다. 아날로그가 주는 느림의 미학이 삶에 여백을 만들어
우리의 애환과 함께 행복과 인간미를 담아 유유자적, 안빈낙도安貧樂道
의 삶을 즐기던 문화가 있었다.

　현대사회는 디지털 혁명에 의하여 아날로그 문화가 쇠퇴해가고 디지
털의 빠르고 편리한 부가가치로 삶의 여백을 채워나가고 있다. 우리는
윤택한 삶이, 곧 질 높은 삶이란 등식이 성립되기를 기대하면서 삶의
여유와 여백을 반대급부로 제공하고 있다. 냄비 안에서 서서히 데워지
는 개구리처럼….

　디지털 시대에 미술사의 한 획을 긋는 표현주의의 본고장, 독일에서
'한지와 유럽의 만남'은 참으로 그 의미가 크다. 조선백자의 질박함과
담백한 빛깔을 빼닮은 우리의 닥종이, 한지 작품 속에 담긴 조형 언어
로 그들과 대화하면서 현대미술의 독창성과 동질성을 확인해 보는 동
시에, 한민족의 얼을 오롯이 품고 있는 우리의 훌륭한 문화유산인 한
지의 아날로그적 정서와 감성을 그들과 공유하는 일은 참으로 흥미로
운 일이 아닐 수 없다.

　한지는 우리의 고유한 풍토에서 자란 닥楮으로 좋은 물과 바람과 사

람이 함께 만들어낸다. 한지는 우리의 역사를 만들어 왔으며, 그 역사를 기록하는 것 또한 한지였다.

문명은 만들어지는 것이고, 문화는 축적되는 것이라 한다면, 한지는 한민족의 문명과 정신문화 모두를 담아내는 그릇의 역할을 충실하게 해왔다.

예로부터 우리의 일상에서 한지와 떼려야 뗄 수 없는 불가분의 관계를 맺고 살아왔다. 인간이 태어나 일생을 한지와 함께하다가 생을 마감한다 해도 결코 지나침이 없을 것이다.

한지는 글방의 문방사우로 불리면서 문인 묵객들의 서화 용지로 사용되었고, 한옥의 창호지와 온돌방의 장판지, 벽지 등 주거문화 대부분을 차지했는가 하면, 한지를 이용하여 여러 가지 생활용품지승 공예, 지호 공예, 지장 공예, 색지 공예, 후지 공예, 지화 공예 등을 만들어내고, 무관들은 줌치 주머니 기법으로 만든 한지 갑옷을 입었으며, 혼례 때는 혼서지로, 제례 때는 축문지로 사용되었다.

이렇게 일생을 한지와 함께 하다가 생을 마감한 뒤에도 오방색 한지로 만든 꽃상여를 타고 운명의 강을 건너간다. 이렇듯 한지는 단순한 종이가 아니라 한국인의 삶과 밀접한 자리에서 예술과 종교, 민간신앙의 영역은 물론, 이승과 저승의 경계까지 넘나들며 한국적 미의식을 싹트게 하였다.

우리의 훌륭한 문화유산, 한지의 물성을 제대로 이해하기 위해서는 그것의 제조과정을 개괄적으로나마 살펴보지 않을 수 없다.

한지는 사계절이 분명한 우리 풍토에서 자란 닥나무를 채취하여 삶은 다음, 껍질을 벗겨 햇볕에 말린 흑피를 흐르는 물에 불린 후 외피를 벗겨 청피를 만들고, 다시 청피를 벗겨 백피로 만든다. 이를 햇볕에 건조해 일광 표백을 한 백 닥을 맑은 물에 불리고 삶아, 다시 씻고, 바래고, 티를 제거하여 고해裂己하면 닥 섬유가 만들어진다.

이 닥 섬유닥죽에 황촉규 점액닥풀을 풀어 대나무 발을 이용하여 외발 뜨기로 한 장씩 떠낸 습지를 압착하여 물기를 빼고 햇볕에 말리면 비로소 한 장의 종이가 완성된다. 이렇게 만들어진 종이를 다시 도침(다듬이질)을 해야 비로소 한 장의 온전한 한지가 될 만큼 노동 집약적인 과정을 거쳐 태어난다.

주로 11~2월에 닥을 채취하여 추운 겨울철에 찬물에 담갔다가 말리기를 반복하면서 만들어진다 하여 한지寒紙라 불리기도 하고 그 빛깔이 희다 하여 백지白紙로도 불리는가 하면, 아흔아홉 번의 섬세하고도 힘든 손질 끝에 만들어진 종이를 마지막으로 사용하는 사람의 손길이 한 번 더해진 뒤에야 온전한 생명을 얻는다고 하여 백白에 일一을 더해 백지百紙라 불리기도 한다.

고유섭은 한국미의 특질을 "무기교의 기교", "무계획의 계획" 또는 "무관심성"이라고 정의했으며, 야나기 무네요시는 "만들어지는 것이 아니라 태어나는 것"이라고 정의했듯이 한지는 한국미의 특질을 가장 잘 품고 있는 매체다.

오늘날 한국미를 훌륭하게 표현할 수 있는 표현 매체로 재인식되고

있는 한지의 특성을 살펴보면, 우선 황백색 소지素紙의 질박한 아름다움을 들 수 있다. 한지의 황백색 빛깔에 대해서 "흰가 하면 누렇고, 누런가 하면 백옥같이 희다"라고 했듯이 애써 그리 만들려 하지 않아도 닥의 섬유질에 의하여 그냥 그렇게 태어난다.

양지洋紙가 주는 맛과는 사뭇 다른 유현의 백색을 띠고 있어 포근하고 부드러울 뿐 아니라 소지 그 자체로서도 충분히 아름답다. 소지의 섬세한 바탕이 부드러운 환필環筆과, 먹과 물이 만나 이것을 다루는 이의 손길에 따라 비로소 온전한 생명을 얻게 된다.

다음으로, 섬유질의 엉킴 구조에서 비롯된 탁월한 삼투성과 흡수성을 꼽을 수 있다. 약한 것 같으면서도 질기고, 질긴가 하면 부드럽다. 외발 뜨기에 의해 만들어진 한지는 닥 섬유 조직이 가로세로 얽혀 장력이 우수할 뿐만 아니라 통기성과 투명성 역시 뛰어나다. 견 오백, 지 천년絹五百 紙千年이라 했듯이 보존성과 신축성, 변용성과 가변성이 뛰어나다. 이러한 다양한 물리적 특성을 기반으로 한 다양한 표현성에 기인하여 한지를 현대 조형 의식으로 재해석하려는 연구가 활발해지고 있다.

이는 우리 것에 대한 재인식이며, 한국미의 재발견이자 대안적 매체로서 서구 조형 방식에서 탈피하여 우리의 전통적 정서와 정체성을 찾고자 하는 환원 의식의 발로가 아닌가 한다.

재료가 바뀌면 의식이 바뀌고 그 의식은, 곧 양식의 변화에 필연적인 영향을 미칠 수밖에 없다. 따라서 재료는 단순한 표현 수단으로써의 재료가 아니라 인간의 정신적인 영역에 긴밀하게 관여하여 또 다른 조형

양식을 만들어내게 된다.

아리스토텔레스는 "질료는 재료이며 이것에 형상이 가해짐에 따라 현실적으로 존재하는 일정한 물物이 된다. 형상은 활동적, 능동적이고 질료는 비활동적, 수동적이며 형상은 현실성이고, 질료는 가능성이다."《철학 사전, 2009》라고 했다. 따라서 재료의 수동적 속성은 표현의 도구를 넘어서 작가의 의식체계를 흔들어 능동적이고 활동적이며 창조적으로 형식과 내용을 지배한다.

한지의 물리적 특성을 활용한 예를 살펴보면, 한국화 분야에서 전통적으로 사용해 왔던 것처럼 단순히 먹墨이나 물감을 올려놓는 바탕 재캔버스로서의 역할과 재료 자체가 조형의 요소로 작용하는 역할로 크게 나눌 수 있다.

전자의 경우를 다시 두 가지 방법으로 나눌 수 있는데, 그 하나는 한지에 반수礬水처리를 하여 섬유 조직 위에 피막 층을 만들어, 삼투압 현상이나 모세관 현상을 억제하여 채색하는 방법이다. 이는 한지의 물성 중에 장력이나 보존성을 취하는 쪽인 데 반해, 수묵 작업의 경우는 발묵 효과를 극대화하기 위해 한지의 삼투압 현상과 모세관 현상을 적극적으로 이용하기도 한다. 이 삼투압 현상에 의하여 발생한 발묵 현상은 먹과 물, 종이가 만나 우주 삼라만상을 끌어안는가 하면, 때로는 화지 위에 3차원의 공간이 연출되기도 한다.

또 하나는, 한지 그 자체가 갖는 미학적 요소를 작품의 표현성으로 전환하여 한지가 수동적인 재료에 머물지 않고 능동적이고 활동적인

조형적 요소로 환원되어, 그것이 갖는 물리적 특성과 미학적 요소를 최대한 드러내게 되는 경우이다.

이러한 재료 미학은 1960년대 중반 이탈리아를 중심으로 일어났던 '아르테 포베라', 즉 '가난한 미술' 운동이 그 기원이라 할 수 있는데, 재료가 단순히 미술을 표현하는 수단이 아니라 반 모더니즘의 일환으로 재료 자체만으로도 미적 대상이 될 수 있고 또 미적 가치를 갖는다.

결론적으로, 한지를 白에 一을 더해야 비로소 온전한 생명을 얻는다 하여 백지百紙라고 부른다고 하였듯이 미완의 종이, 즉 하나의 질료에 불과한 한지는 작가의 손길과 의식체계를 만나 그것이 내재하고 있는 물성이 활성화되면서 비로소 생명을 얻게 된다.

한지의 다양한 표현성을 독창적인 조형 언어로 연출하기 위해서는 한지의 물리적, 미학적 특성에 대한 충분한 이해가 뒷받침되어야 하고 정신과 물아일체物我一體가 되어야 비로소 창조성이 담보되고 조형적인 외연의 확장에 대한 무한한 가능성을 모색할 수 있을 것이다.

한지는 그 자체만으로도 훌륭한 예술품으로서의 독특한 미적 가치를 지녔을 뿐 아니라 물리적 특성상 질기고 탁월한 표현성과 변용성을 지니고 있다. 따라서 평면과 입체 표현에도 용이하여 그 활용의 범주가 실로 넓은 재료임에 틀림없다.

그러나 이러한 한지의 우수한 물성과 정신성을 어떠한 시각과 발상으로 접근하고 해석하느냐에 따라, 또는 한지가 갖는 본연의 탁월한 표현성과 예술성에만 지나치게 의존한 나머지 투철한 작가정신과 조형

연구가 그것을 뛰어넘지 못했을 때 조형적 설득력을 확보하지 못할 수 있다는 데는 재론의 여지가 없다.

● 세계미술교류협회의 독일 베를린미술협회 초대전 디지털 시대에
'한지와 유럽의 만남전' 기획의 변으로 쓴 글이다.

2017. 5.

근원-이기화물도9710 | 73×61cm | 장지+석채+혼합재료 | 1997

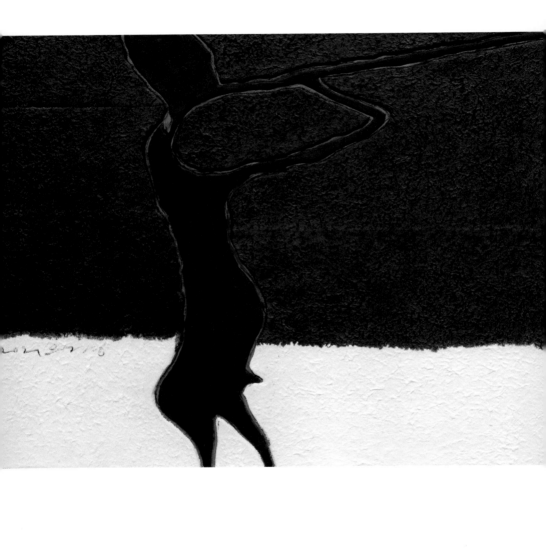

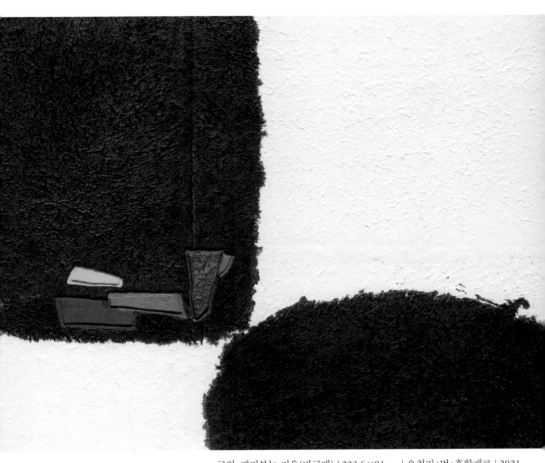

근원-피리부는 지운(반구대) | 233.6×91cm | 요철지+먹+혼합재료 | 2021

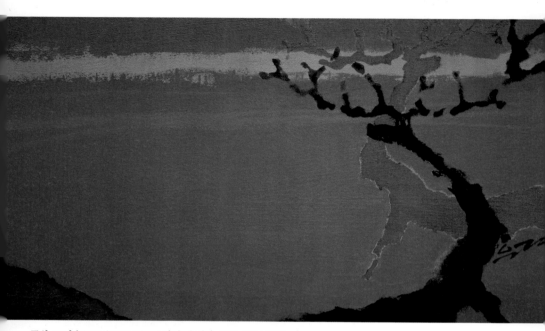

근원-그리움1010 | 73×40cm | 장지+수정말+혼합재료 | 2010

기다림의 미학

　사슴의 모습엔 오랜 시간을 거슬러 올라가 존재했을 듯한, 고독과 애수가 묻어난다. 긴 목에 가늘고 긴 다리, 금방이라도 눈물이 뚝뚝 떨어질 것 같은 선하고 까만 눈망울, 자존심과도 같은 화려한 뿔을 가진 녀석은 참으로 신성하고 고풍스러운 고요함을 지진 녀석이다.

　화려하고 근엄한 자존심을 머리에 이고 그리움이 가득 담긴 눈빛에 화석과도 같은 모습으로 선하고 의로운 설화의 주인공이 되어 전설적인 이야기를 들려주고 있다. 녀석에게서는 고독과 애수가 풍긴다, 그것은 사랑이자 그리움이며 기다림이다.

　인생은 끝없는 기다림이다. 기다림에 지쳐 사슴 닮은 목은, 늘 기다림에 애탄다.

"모가지가 길어서 슬픈 짐승이여/언제나 점잖은 편 말이 없구나/관冠이 향기로운 너는/무척 높은 족속이었나 보다/물속의 제 그림자를 들여다보고/잃었던 전설을 생각해 내곤/어찌할 수 없는 향수에/슬픈 모가질 하고 먼 데 산을 바라본다."

노천명의 〈사슴〉에서 고독과 슬픔과 애수를 보았으며, '알타이 고대 문명의 유물전'에서 만난 암각화 사슴에서 1만 2천 년 전으로 거슬러 올라가 그들의 전설을 들을 수 있었다. 울주 언양읍 대곡리의 반구대 널찍한 수직 암벽에 조형적으로 새겨진 암각화 앞에서 선사인들의 삶을 보았고, 그들의 기원을 들을 수 있었다.

십장생의 영물에 이름을 올린 사슴이 오래전부터 생명의 근원과 생성 소멸의 섭리와 인류의 염원인 장수 상징으로 나의 작업에 자리하기 했다. 우주 대자연의 섭리와 생명을 이야기해 주고, 인간의 고독과 애수, 사랑과 그리움을 넘어, 이기설의 사단칠정四端七情에 이르기까지 사슴을 통하여 상징적으로 표현되고 있다.

사슴이 부제와 주제를 넘나들기도 하고 선과 면으로 변형되기도 하면서 정신과 형식은 문인화에서 빌리고 색은 우리의 오방색이 촌스러운(?) 모습으로 작품 속에서 강한 에너지를 발산하여 사혁의 '화육법'에서 요구하는 기운생동의 한몫을 담당하고 있다.

● 작가노트
2013.

수련 | 162.2×130.3cm | 화선지+채색 | 1978

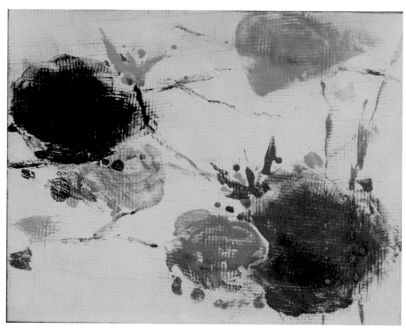

근원-자연회귀0640 | 45.5×37.6cm | 동판+동유+900° 소성 | 2006 | 개인소장

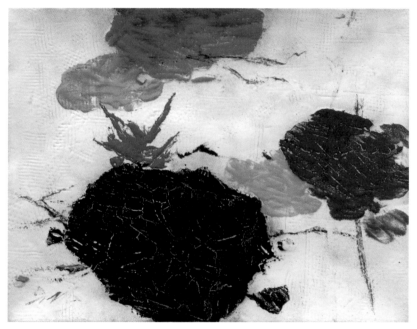

근원-자연회귀0634 | 45.5×37cm | 동판+칠보유+900°소성 | 2006

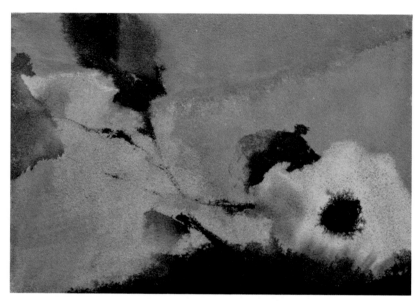

근원-이기화물도9909 | 33.5x24.5cm | 장지+석채+혼합재료 | 1999

은유적 어법의
자연과 인간

　손정진은 자연과 인간이라는 소재를 지속적으로 유지하면서도 자유로운 표현방식과 재료에 대한 실험정신이 강하다. 이를테면 전통적인 재료나 도구를 이용하여 그리는 행위는 회화 작업의 기본으로서 너무도 당연한 행위지만, 그는 붓을 버리고 조명등이나 천 조각 등 다양한 오브제를 동원하여 그리는 행위에 정면으로 도전하기도 한다.

　그럼에도, 다양한 재료의 실험 과정에서 자칫 놓쳐버릴 수도 있는 전통의 현대화와 한국성을 끌어내야 한다는 고민의 흔적들을 찾아볼 수 있는 것은 그의 태생(한국화)의 연원으로 어쩌면 지극히 당연하다 할 것이다.

　자연과 인간이라는 테마를 가지고 다양한 재료를 이용하여 또 다른

조형 어법의 실험적인 작업을 하면서도 그 속에서 자신의 정체성을 확인하려는 고민의 단면들을 그의 작가 노트에서 어렵지 않게 확인할 수가 있다.

> "지우고 다시 그리고, 지우고 또다시 그리고 이러한 행위의 반복으로 우리의 머릿속은 항상 백지장 같으면서도 나 자신의 색으로 분명하게 채워져 있다. 잘못하게 되면, 즉 나쁜 것은 빨리 잊어버리려 하면서 새로운 것으로 다시 덮어씌운다. 이러한 생각들을 정리하면서 차근차근 하나씩 올려 나간다. 그것이 잘못되었건, 잘되었건 계속해서 덮어 나아간다. 주저함 없이 열정 속에 부지런히 그려나간다. 나는 그것을 바로 나 자신의 부끄럽고 감추고 싶은 것들을 보일 듯 말 듯 덮는다. 나 자신이 무엇을 했는지 모를 만큼 거칠고 부담 없이 그려나간다."

그가 말하는 "덮는다"라는 행위는 물리적으로 색을 덧칠하는 것을 의미하고 있지만, 그의 성정으로 미루어 자신이 만들어 놓은 규범이나 규칙에 미치지 못하는 부족한 부분들이 드러나거나, 남에게 들키면 안 된다는 강박관념에서 기인한 행위로써 자신의 실수나 잘못을 은폐하거나 남의 잘못까지 포용하려는 심리 또한 작용하였으리라 짐작된다.

"지우고 다시 그리고, 지우고 또다시 그리는" 반복된 행위는 자연과 인간의 생성과 소멸이라는 근원적인 문제에 접근하고자 하는 그의 내

밀한 의식에서 출발한 것이며, 이 또한 동양 정신에 기반하고 있음을 어렵지 않게 확인할 수 있다.

그의 작품에서 오방색의 사용이라든가 덮어나가는 행위의 이면에는 음양오행 사상이나 은유적인 어법들이 자신의 의도와는 상관없이 분명하게 나타나고 있다. 이는 그의 잠재의식에서 나타나는 자연스러운 현상으로 오브제를 사용한 그의 작품에서 아이러니하게도 한국성이 강하게 표출되고 있는 이유일 것이다.

아직 채 정리되지 않은 본인의 작품세계나 방법론들이 체계화되고 다양한 재료의 실험 역시 본인의 조형 어법으로 하루빨리 자리 잡기를 기대해 본다. 항상 진지한 태도로 작품에 임하는 그의 열정으로 미루어 볼 때 그 가능성은 기대에 어긋나지 않으리라 믿는다.

근원-오악도1214 | 72.7×60.6cm | 광목천+수정말+혼합재료 | 2012

우주 만물의 생성과
소멸에 관한 근원

- 〈근원〉에서 〈장생도〉까지

성리학은 성명의리학性命義理之學의 준말로서 크게 태극설太極說·이기설理氣說·심성론·성경론誠敬論으로 구별할 수 있다.

태극도설太極圖說은 태극을 만물의 근원으로 보고 우주의 본체, 즉 모든 존재와 가치의 근원이 되는 궁극적 실체로 보았다. 만물 생성의 과정을 태극에서 음과 양이 파생되고 음양에서 다시 오행이 파생되어 만물의 생성 소멸의 근원이 된다는 우주관이다.

우주와 인간의 성립과 구성을 이理와 기氣의 두 원칙에 근거하여 제시한 이론이 이기설이라면, 심성론은 심心·성性·정情을 중심으로 인간 존재의 양상을 다룬 유학 이론이다.

나의 작업은 '근원'根源으로 시작하여 '근원-이기화물도'根源-理氣化物

圖'근원-자연회귀'^{根源-自然回歸}로 그 부제^{副題}를 달리하면서 그 실체를 확인하려는 무모한(?) 작업을 해왔다.

사실 철학을 회화적으로 재해석하여 그것을 보는 이에게 직관적으로 이해시키려면 이기설의 도상화 작업이 되어야 한다. 그렇다면, 오히려 조형의 근원에 접근하고자 했던 당초의 사유와 모색이 길을 잃게 된다.

나의 작업은 조형적 근원을 중시한다. 따라서 작품에 등장하는 사물들은 조형의 한 요소에 불과하며, 그것들이 생명을 얻어 생성하여 존재의 의미를 획득하게 된다. 이는 선무당이 사람 잡듯, 소년기에 습득하여 잠재해 있던 동양철학과 동양 사상을 담론의 장으로 소환하여 상징성을 부여한 것이다.

"이기설을 그림에 다 담겠다고요⋯?" 내 작품을 보고 철학과 김영철 교수가 한 말이다. 대단하다는 칭찬인지 애쓰지 말라는 충고(?)인지 철학자답게 화두만 던져놓고 김 교수는 더 이상 말이 없었다. 아무래도 욕심부리지 말라는 말로 이해하고 싶다.

그렇다. 궤변 늘어놓지 말자. 백남준은 "예술은 사기다"라고 했다. 형이하학은 형이상학이 될 수 없으며 철학의 시각화는 철학을 욕보이는 것이다. 형상도 실체도 없는 철학의 시각화는 말장난에 불과하다. 고양이를 그려놓고 호랑이라 우기는 꼴이다. 작가는 작품으로 말해야 한다. 그림은 만국 언어다. 작품에 말을 덧붙이는 것은 사기다. 사기가 사기를 낳고 거짓이 거짓을 낳는다. 자신을 속이지 않는 것이야말로 진정한

창작행위다.

그러나 이 역시 철학의 굴레에서 벗어나 보고자 억지를 부려본 것에 불과하다. 작품은 내용과 형식의 조화로 이루어지는데, 철학의 벼리에서 벗어나 보겠다는 시도는 오히려 철학을 능멸하는 것이다. 철학이 그것을 지탱하는 지지대나 벼리 역할을 해야 하기 때문이다.

시각에 의하여 지각된 정보는 형이상학적 사유에 의하여 감성이나 논리, 미학이나 철학으로 분리할 수 없다. 그것은 창작활동에 영향을 주는 정신 활동이며, 창작품은 그 소산물이다. 즉 정신적인 사유와 창조성에 의해 창조해 낸 작가의 철학적, 정신적 사유의 배설물이기 때문이다.

시詩가 정제된 언어요, 언어의 유희라면, 그림은 시지각의 정제이자 유희다. 철학은 사유의 결정체이자 사유의 시작이다. 정신의 사유가 철학이라면, 그림은 정신철학이 낳은 상징물이다. 미아름다움가 반듯이 예술이 될 수 없듯이 철학의 시각화도상화가 꼭 예술이 될 수도 없다. 시각 예술은 직관을 요구한다. 사물의 해체와 왜곡, 나열과 압축은 질서를 요구하며, 그 질서의 중심에 철학이 존재해야 한다. 우주 대자연의 질서가 생성과 소멸의 축이 되어 순환하듯이…. 양이 성하면 음이 쇠하고, 쇠해진 음은 소멸과 동시에 다시 양을 잉태한다. 음이 성하면 다시 양이 소멸하여 음을 잉태한다. 이것이 음양오행의 질서이며 순환 이치이다.

장지 위에 하얀 수정 말석채이 쌓이는가 하면 다시 소멸의 과정을 거쳐야 또 다른 생명형상이 생성된다. 생성과 소멸이 반복되면서 얻어지는 형상들이 정착되고, 먹과 채색이 더해지면서 삼라만상이 펼쳐진다. 많은 시행착오 끝에 얻어진 이 생성 소멸 기법은 이기화물도작품가 갖는 철학적 배경과도 관통한다. 먹과 채색진채을 이질적인 관계가 아니라 서로 유착된 관계로 보고 먹을 끌어들여 석채라는 한국성에 맞지 않는 질료에 한국성을 부여하고 있다.

따라서 '근원'은 우주 대자연의 섭리와 만물의 생성과 소멸, 존재에 관하여 원초적인 화두를 던진 것이며, 아울러 그것들이 가지고 있는 조형의 본질근원에 대한 탐색으로부터 출발한 것이다.

'근원' 이후의 부제로 명명한 이기화물도는 이기설에서의 '이기화물도'라는 도상이 갖는 철학적인 의미에 상징성을 부여하여 회화적으로 재해석해 보고자 시도된 것이다. 즉 우주 만물의 생성과 소멸, 존재에 관한 근원과 조형의 근원본질을 '이기설'을 통하여 접근한 것이며, 내 작업의 철학적, 조형적 배경이 된다.

나의 작업에 있어 색은 음양오행 사상의 오방색五方色에서 빌리고 정신은 이기설에서 가져왔다. 나는 오방색을 사용함에 있어 주관적인 색가色價를 중시하고 있다. 나의 작업에 있어서 색은 단순한 조형 요소에 머물지 않는다.

사혁의 육법에서 요구하는 기운생동氣韻生動은 필획에만 존재하는 것이 아니다. 색채 구성에서도 강한 생명력과 기운氣韻을 끌어낼 수 있

다. 따라서 색은 곧 조형의 한 요소이자 철학적 접근 방식이며, 한국적 정서 표출의 한 수단으로 인식하고 있다.

음양오행은 음과 양의 기운이 생겨나 하늘과 땅이 되고 다시 음과 양의 두 기운은 만물의 생성 소멸을 관장하며 인간 세상의 모든 현상을 구성하는 5원소인 목木, 화火, 금金, 수水, 토土의 오행을 생성하였다.

오행에는 오방五方이 따르고, 다시 오색五色과 오수五獸, 오계五季, 오성五聲 등이 형성되는데, 木의 방위는 동쪽으로 봄에 해당하며, 방위 색은 청색으로 용青龍의 자리다. 火의 방위는 남쪽으로 여름에 해당하며, 색은 적색 또는 주색赤色·朱雀으로 공작의 자리다. 金의 방위는 서쪽, 가을에 해당하며 방위 수는 흰 호랑이白虎다. 水의 방위는 북쪽으로 겨울에 해당하고 색은 흑색黑色(현색玄色)이며, 방위 수方位獸는 거북玄武이다. 土는 중앙이며, 색은 황색, 계절로는 토왕용土王用이요, 만물의 영장인 인간의 자리로서 중앙과 황색은 지존, 즉 황제의 상징이다.

군주가 황룡포黃龍袍를 입는 연유도 여기에 있으며 중국의 자금성을 황금빛 기와로 치장한 것도 그곳이 중원中原의 중심이라 믿었던 선민의식과 무관하지 않다.

따라서 오방색은 오행의 방위에 배정된 빨강, 노랑, 파랑의 유채 삼원색순색과 깜장, 하양의 무채 2원색으로 이를 오방정색五方正色이라고도 부르는데 정색과 정색의 혼합색을 간색間色이라 부른다.

오방색은 어떠한 색 하고도 섞임 없는 순수한 원색을 의미하며 맑고 경쾌한 정색이다. 따라서 우리의 민화에서 오방색의 투박하고 강렬한

부딪침직간접적인 색 대비은 강한 현시 성과 함께 원시적인 생명력마저 느끼게 한다. 민화의 색은 서럽디 서러운 우리 민족의 한恨과 신명이 묻어나는 한의 색이자, 흥興의 색이요, 미숙과 미완의 색이자 완성의 색이다.

세련되지 못한 관능적이고 원시적인 진채의 색조는 조선 시대 사대부 계층이 우리의 민화를 속화로 푸대접했던 주요 원인 중의 하나로 작용했으리라 여겨지는 대목이다.

'근원-이기화물도' 이후의 작업은 '근원-자연회귀'라는 부제로 이어지는데 실상은 '이기화물도'나 '자연회귀'의 내면을 들여다보면 우주 만물은 잉태와 탄생, 또는 창조와 동시에 근원으로 환원되는 회귀성을 갖게 된다. 따라서 '자연회귀'라는 부제는 근원으로의 회귀를 의미하며 자연은 생성과 존재의 근원이자 소멸의 근본이 되는 원점이다.

따라서 자연으로의 회귀는 곧 환원과 소멸을 의미한다. 즉, 우주 대자연의 섭리와 그 생명력의 근원은 자연이며, 자연의 섭리는 만물을 잉태하고 탄생생성 시킴과 동시에 다시 근원으로의 회귀소멸를 준비하고 환원된다.

우리의 민화는 기복 벽사하고 불로장생하여 다산과 출세로 부귀영화를 누리고자 하는 염원을 오방색을 통하여 화려하고 장식적이면서도, 투박하고 꾸밈없이 담아내고 있다.

해, 달, 산, 소나무, 사슴, 거북, 학, 구름, 물, 바위, 불로초, 등, 십장생물을 그려 불로장생을 염원하기도 하였는데, 이는 중국의 신선神仙 사

상에서 유래한 장수 물長壽物로서 원시 신앙에서 정령숭배의 대상으로
삼았다.

'근원-이기화물도[4]'에서 생명의 근원에 대한 상징으로 사슴이 자리
해 온 지 오래다. 사슴은 우주 대자연의 섭리와 생명을 이야기해 주기
도 하고, 또 인물성동이론人物性同異論에 의하여 인간과 동일한 오상을
갖추고 인간나의 아바타로 변용되어 인간의 고독과 애수, 그리고 나의
애잔한 그리움까지를 대신해 주고 있을 뿐 아니라 조형의 한 요소를 담
당하고 있다.

인류는 동서고금을 막론하고 영생을 얻고자 많은 노력을 기울여왔
다. 생로병사로부터 자유로워지고 무병장수를 기원하는 인류의 욕망은
원시 신앙과 정령숭배 사상을 낳게 되었다. 특히 우리의 민화를 살펴보
면 삶의 희로애락과 무병장수를 기원하는 기복 벽사의 염원을 담은 그
림이 주류를 이루고 있다.

그들은 민화를 통하여 신의 영역을 기웃거리면서 신과 소통하기 위
한 통로로 삼았으며, 신과 인간과 자연을 연결해 주는 고리 이자 이승
과 저승을 넘나드는 유일한 수단으로 여겼었다.

그들이 무슨 생각을 하고, 무엇을 원하고 갈구하면서 그 시대를 살았
는지, 그 시대를 살아낸 사람들의 꾸밈없고 친근한 인간미와 꿈과 사랑
속에서 누리고자 했던 진솔한 삶의 흔적을 동시대를 사는 우리가 들여

4 인물성동이론: 성리학에서 인간의 성(性)과 인간을 제외한 만물(특히, 금수 또는 동물)의 성
 에 대하여 같고 다름을 설명한 이론.

다보고 소통할 수 있는 통로 역시 민화다.

'근원-장생도', '근원-일월도' 등으로 명명된 근작들은 민화의 형식보다는 그들의 이야기와 정신성에 주목하고 있다. 민화가 그들에게는 유희였고, 바람이자 소망이었으며 신앙이었고, 생활 그 자체였다면, 그 시대를 살아간 민중들의 삶과 오늘날 이 시대를 살아가는 현대인들의 삶의 근간이 크게 다르지 않을진대, 그 시대의 기복 벽사가 곧 오늘날 우리의 삶 속에서 행해지는 염원과 기복 벽사와 크게 다르지 않을 것이다.

따라서 그 염원과 정신을 오방색에 담아 우리의 토기처럼 질박한 모습으로 나의 작품 속에 녹아내려 강한 에너지를 발산하면서 기운생동의 한몫을 담당하고 있다.

● 이 작가 노트는 2012년 10월에 쓴 것을 2022년 4월 일부를 첨삭하였다.

근원-장생도1503 | 53×45.5 6cm | 장지+수정말+혼합재료 | 2015 | 개인 소장

근원 | 131×98cm | 장지+먹+석채 | 1990 | 개인 소장

산수화에 담긴 자연관

　　동양인의 자연관은 유가와 노장사상의 영향으로 인간은 자연과 더불어 하나라는 생각이 깊었고, 특히 노장 철학에 따라 자연은 인간이 귀의할 곳이자 안식처로 생각하였으며, 자연을 지배의 대상이나 '나' 밖의 세계가 아닌 공존 공생의 관계로 생각하였다.

　　따라서 동양의 자연관과 동양 회화에 있어서 산수화는 불가분의 관계에 놓이게 된다.

　　산수화에서의 삼원법三遠法은 북송의 곽희에 의해 제시된 것인데, 그리고자 하는 자연경관을 바라보는 세 가지 시각인 고원高遠 · 심원深遠 · 평원平遠을 말한다. 고원의 경치를 감상하기 위해서는 감상자가 산 밑에서 산 위를 앙 시각으로 올려다봐야 하며, 부감 시의 심원을 보기 위

해서는 감상자는 다시 산 위로 올라가 아래를 내려다봐야 한다. 평원의 시각은 눈높이에서 멀리 바라다보는 수평 시각으로, 이 삼원법을 시점이 이동한다 하여 이동 시점, 또는 시각이 많다고 하여 다시각적 원근법이라 칭하기도 한다.

이처럼 그림 한 폭을 감상하기 위해서는 감상자가 그림으로 들어가 시점을 이동시켜야 하므로 자연과 동일체가 될 수밖에 없다. 서양화의 일 점 투시 원근법에서의 풍경은 '나' 밖에 있는 대상이자, 카메라 앵글을 통해서 보는 것과 같은 풍경으로서 자연과 나를 1:1의 관계로 설정하는 데 반해, 산수화의 원근법은 다원적 시점의 이동에 의해 화면 구성이 복합적이고 역동적인 변화를 가지게 되며, 세 가지 시점이 하나의 화면에 표현됨에 따라 독특한 공간미를 제시해 준다. 일 점 투시 원근법에서 표현할 수 없는 산 너머의 산, 즉 중첩된 산까지 모두 표현할 수가 있다.

삼원법은 동양의 자연관이 내재된 구도의 형식으로서 감상자가 그려진 산수 공간에 들어가 그림 속을 거닐며 소요유逍遙遊하고 그림 속의 자연과 혼연일체가 될 수 있는 공간을 형성하고 있다. [도 1. 2 참조]

다시 말해, 산수화는 단순한 산수풍경이 아니라 작가나 감상자가 그려진 자연(산수화)으로 들어가 올려다보고, 내려다보고, 멀리 건너다보며, 즐기고 누리면서 자연과 하나가 되고자 하는 자연 합일적인 자연관의 결정체이다.

이렇듯 우리는 자연의 품에서 자연에 순응하고, 자연에 의탁하여 자연을 즐기는 자연관을 가진 민족으로 자연을 사랑하고 경외하였으며, 자연 속에서 유유자적 소요유와 와유사상臥遊思想을 즐기는 삶을 살았다.

오늘날 인간의 욕심에 의하여 무분별하게 파헤쳐져 훼손된 자연, 부富와 속도와 안일을 쫓아 발달한 오늘날 과학의 힘은 지구를 넘어 우주까지 정복하면서 4차 산업혁명 시대를 맞이하고 있다. 그에 상응한 반대급부를 치르면서….

자연은 우리에게 오래전부터 경고를 보내고 있다. 이쯤에서 우리는 빠르고 안락하고 풍부한 삶보다는 조금은 불편하고 느린 삶, 유유자적 행복한 삶을 기대해 본다.

● 이 글은 '환경과 생태전'의 일환으로 개최된 아티스트 토크 주최 측에서 주어진 주제(환경과 생태)에 대하여 쓴 글이다.

2020. 11.

[도1] 몽유도원도

안견. 좌측 현실세계(평원)에서 우측의 꿈의 낙원(심원)으로 찾아가는 중간의 계곡부분은
고원법으로 현실의 세계에서 선계로 옮겨가면서 감상하도록 표현되어 있다.

[도2] 인왕제색도

겸제. 우측하단의 소나무 숲과 집은 부감시, 중앙의 큰 봉우리는 고원으로 표현하고 있다.

근원-자연회귀0432 | 14×36cm | 동판+칠보유 | 2004

근원-이기화물도9417 | 73×61cm | 장지+먹+석채 | 1994

근원根源

　나의 작업은 '근원'으로 출발하여 '근원-이기화물도'理氣化物圖와 '근원-자연회귀', '근원-장생도'長生圖, '신일월도'新日月圖등으로 이어져 왔다. '근원'은 우주 만물의 생성 소멸과 존재, 그리고 조형의 본질과 정신세계의 원천근원을 탐색하기 위한 원초적인 질문이자, 우주의 강한 질서와 자연으로의 환원 의식으로부터 출발한 것이다.

　'이기화물도'는 근원의 부제로서 우주 질서의 근원적인 문제를 이기설理氣說에서 찾아보고 그것이 가지고 있는 정신적, 철학적인 문제를 상징적, 회화적으로 접근하여 재해석해 보고자 시도된 것이다.

　우주 만물은 생성과 소멸을 거듭하면서 '근원'으로 환원된다. 생명 있는 것들의 근원은 자연이다. 자연으로의 회귀는 소멸을 의미한다.

'근원'이 심우尋牛의 과정이라면, '자연회귀'는 반본환원返本還源에 해당한다.

이기화물도이기설에서는 우주 대자연의 생성 소멸에 관한 문제에서부터 사단칠정四端七情론과 같은 인간의 문제를 상징적으로 접근하였다. 사단은 인간의 본성, 즉 선천적으로 우러나오는 도덕적 감정을 말하며, 칠정은 인간의 본성이 사물을 접하면서 자연적으로 발생하는 감정을 말한다. 이러한 감정의 문제를 사슴이나 자연물에 투사하고 이입시키려는 시도와 함께 선사인들과의 감정이입을 꾀한 것이다.

선사인들의 암각 사슴

고래로 인류의 한결같은 축원은 무병장수에 있다. 우리 선조들도 십장생도를 곁에 두고 무병장수를 기원한 것은 고금이 다를 바 없다. 따라서 〈신일월도〉나 〈장생도〉에서는 인간의 사단칠정과 생로병사 문제를 담고 있으며, 그 방법론에 있어서 대다수의 작품에 사슴이 그 매개체 역할을 하고 있다. 해와 달, 사슴은 고대로부터 십장생 중의 하나로 장수의 상징으로 우리 곁을 지켜왔다.

어느 날 '알타이 문명전'에서 만난 암각화 사슴과 울주 천전리와 대곡리의 반구대 답사를 통해 만났던 선사인들의 삶의 기원이 오롯이 담긴 암각화가 진한 감동으로 나의 작품 속 사슴과 조우하게 된다.

자연을 경외의 대상으로서 절대 순응한 삶을 살았던 선사인들의 정

령숭배 사상과 자연관을 통하여 그들이 갈구하고 기원했던 꿈과 사랑, 행복한 삶을 영위하기 위한 초복 벽사와 정령숭배 행위에 의하여 탄생했을 암각화의 의미와 조형의 본질을 시공을 초월하여 그들과 동질의 호흡을 하게 된다.

나의 작업에 등장하는 강렬한 색상은 음양오행 사상의 오방색五方色에서 빌리고, 정신은 이기설에서 찾아 우주 만물의 생성 소멸과 동양의 자연관 속에서 질료와 조형의 조우를 통해서 한국적 정서와 현대적 기운생동氣韻生動을 끌어내고자 한 것이다.

작품에 담긴 음양오행 사상과 오방색

음양오행 사상은 한대漢代에 이르러 성행하였는데, 오행을 우주 조화의 측면에서 해석하고 일상적인 인사人事에 응용하면서 일체 만물은 오행의 힘으로 생성된 것이라 하여 여러 가지 사물에 이를 배당시켰다.

음과 양에서 파생된 오행五行은 水·火·金·木·土로서 우주 만물을 형성하는 5원소를 말하며, 음양의 이원적 구조에 비해 모든 자연계의 영위에 미치는 근원적 힘의 작용으로 더욱 세분된 구체성을 띠고 방향성을 지니게 된다. 이처럼 음양오행 사상에서 오행의 다섯 방위에 배정한 다섯 가지 순수한 기본 색채를 오방색, 또는 오방정색五方正色이라고 한다. 오방색은 빨강, 노랑, 파랑의 유채 삼원색과 검정, 하양의 무채 2원색이며, 정색과 정색 사이에 혼합색을 두어 이를 간색間色 또는 오

방 간색이라 부른다.

오방색은 어떠한 색하고도 섞임 없는 순수한 원색을 의미하며 맑고 경쾌한 색이다. 오방색의 강렬한 부딪침직·간접적인 색 대비은 강한 현시성과 함께 원시적인 생명력을 느끼게 한다.

따라서 나는 주관적인 색가色價를 중시하고 있다. 나에 있어 오방색은 단순한 색에 머물지 않는다. 조형의 한 요소이자 철학적 접근 방식이며, 우주 만물 삼라만상을 끌어안는 동양의 색으로서 한국적 정서 표출의 한 수단으로 사용하고 있다.

● 작가노트

2021.

근원-자연회귀0548 | 80.5×65.5cm | 동판+동유+900°소성2005

근원-자연회귀0445 | 32×41cm | 동판+동유+900°소성 | 2004 | 개인소장

기하학적 면들이 만들어낸
역동성

- 박정구 개인전에 부쳐

21세기 현대미술은 예술의 탈 장르를 넘어 그 한계를 가늠할 수 없는 예술의 혼돈 시대라고 해도 지나치지 않는다. 일상생활에 미술의 개념을 도입하거나, 작가는 아이디어만 제공하고 타인의 손을 빌리거나, 공장에서 제작되기도 하며, 무엇이든 작가의 선택만 받으면 예술이 된다.

마르셀 뒤샹으로 거슬러 올라가는 이와 같은 개념 미술이나 테크놀로지 아트 등 모든 물질이 미술이 될 수 있고 조형 활동이 될 수 있으며, 미술가들은 전통적인 의미의 미술 창조자의 범주에 머물러 있기를 거부하고 연출가나 기술자가 되기를 주저하지 않는다.

예술과 비예술, 현실과 비현실의 경계가 모호해지고 예술가와 감상자의 경계마저 모호해져 감상자가 작품에 참여해야 비로소 작품이 완

성되기도 하는 참여 예술, 작가나 관람객이 연출가가 되기도 하고, 미술과 기술의 경계마저 무너져 버린 시대의 중심에 우리는 서 있다.

박정구의 작품이 이러한 범주에 속하는 것도 아닌데 어찌하여 이러한 단상이 떠오를까? 이는 출발선에 서 있는 그가 지향하고자 하는 의식체계를 들여다볼 수 있었기 때문이리라.

그의 작품을 보는 순간 대각 면 석고상을 연상시키는가 하면 종이접기를 연상하게 된다. 작가는 조소의 기본적인 수련이나 제작 과정을 거쳐보지 않았지만, 용감(?)하게도 3D modeling 프로그램을 이용하여 대각 면의 입체 형상 샘플을 만들고 Formax라는 재료를 이용하여 자르고, 칼집을 내어 접고, 접합하는 과정을 통하여 종이접기를 연상시키는 조형물을 만들어 낸다.

첨단 테크놀로지가 미술의 장르 해체를 넘어 인간과 예술을 변화시키고 있는 시대에서 전통적인 조소의 개념을 논하는 것은 무의미하다는 것을 알면서도 박정구의 작업 과정은 전통적인 조소의 개념으로 접근해 보면 소조도 아니요, 조각도 아니다.

주지하다시피 소조는 무른 재료를 안에서부터 붙여가며 만드는데, 반해 조각은 재료를 밖에서부터 깎아 가며 형태를 만들어내는 것으로 자르고, 접고, 접합해 나가는 작가의 작업 형태는 이러한 재료나 제작 과정과는 무관하다. 그는 3차원의 공간에 입체로 형태를 표현하는 조

형 예술이라는 점만을 조소와의 공통분모로 인식하기에 이른다.

박종구의 기하학적인 대각 면이 만들어낸 동물이나 인체는 힘과 역동성을 느끼기에 부족하지 않으며, 포효咆哮하는 그레이하운드의 속도감까지 제공해 주고 있다. 이 조형물들을 천장에 매달아 설치하고 빔 프로젝트로 영상을 투사하여 스토리를 만들어 내는가 하면 조명에 의한 그림자 효과로 전시장을 더욱 깊이 있고 확장된 공간으로 연출하는 데 성공하고 있다.

조각과 공예, 설치, 연출, 테크놀로지의 경계를 허물고 융합을 지향하는 그의 작품 뒤에는 작가의 끊임없는 조형 연구가 있었겠지만, 그의 창의적인 아이디어는 단번에 깨우쳐서 선의 경지에 이른다는 돈오돈수頓悟頓修의 경지가 6년이라는 길지 않은 시간을 뛰어넘을 수 있었으리라 짐작된다. 그러나 박종구 작품의 특성이자 특징으로 자리 잡은 종이접기 같은 형태와 반복된 기하학적인 면 분할은 아이러니하게도 이율배반의 성격을 가지고 있으며 Formax의 텍스처가 주는 가벼운 느낌, 즉 중량감에 대한 문제는 과제로 남는다. 가볍다는 것은 천장에 매달거나 해서 연출하는 경우에는 장점으로 작용할 것이다. 그러나 물리적으로는 가벼움을 유지하더라도 시각적인 무게감에 대한 배려가 요구된다.

대각 면의 반복의 형식은 양면성을 가지고 있다. 통일감과 안정감을 주는 반면 변화는 감소할 수밖에 없다. 이는 종이접기 기법의 한계가 아닌가 한다. 변화와 통일, 단순과 절주節奏의 미학이 작품 속에서 조화

롭게 승화되기를 기대해 본다.

　작가가 살아온 궤적이나 열정, 그리고 창의적인 사고로 미루어 볼 때 돈오頓悟하였으니 점수漸修하리라 믿어 의심치 않으며, 작가의 성정이나 작품에 임하는 태도로 미루어 그가 가고자 하는 길에 가능성은 활짝 열려 있다고 생각된다.

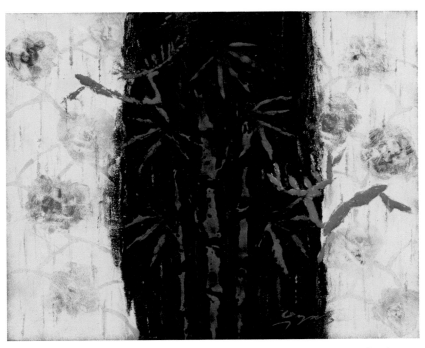

근원-자연회귀0645 | 45.5×37.6cm | 동판+동유+900° 소성 | 2004